U0034917

享受製作黏土美食 & 復古紙家具的樂趣

myongs 的迷你模型

享受製作黏土美食 & 復古紙家具的樂趣

myongs 的迷你模型

張美英

Prologue

　　我曾想要有個專屬於我的興趣，可以暫時將腦中複雜的想法摺起來收好。最重要的是，我迫切需要把期待轉換為現實。無意間用黏土和一張紙開始這個叫作迷你模型的興趣，它把一轉眼就過了七年的時間和幸福，作為禮物送我。

　　單純作為興趣而開始的迷你模型作品，每當稱讚它很漂亮及關注它的人增加一名、兩名時，我很珍惜且不自覺熬夜及熱情製作的每一天。由於這如同禮物般的時光，讓一些無法想像的工作展現在我眼前。

　　託它的福，我才可以參與小型的展示會，也才有機會對製作迷你模型有興趣的人授課。更令人驚訝的是，原本很容易害羞、口才不好的我，竟然上電視節目好幾次。怎麼會產生這樣的自信呢？我相信是迷你模型的力量，雖然很小卻能改變我的人生。

　　有個更令人心跳加速的事情，是從 IOC 國際奧林匹克委員會傳來的提案，他們要求我向全世界的人展示拌飯、年糕湯等迷你韓食模型料理，作為宣傳 2018 年平昌冬季奧運會的趣聞軼事。我一面期望平昌冬季奧運會成功、一面卯足全力製作的迷你韓食模型料理，透過 IOC 的臉書等社群網站向全世界介紹，立刻受到世界上 260 萬人的矚目。這些如夢一般的事情，藉由迷你模型成真了。

　　所謂的「一開始」就是不管做什麼都會感到生疏、猶豫。請先試著用黏土和一張紙挑戰迷你模型吧！我相信微小而真實的幸福是來自於開始的力量。

　　感謝社群網站上的朋友們以支持和稱讚給予我力量，也感謝所有關注我作品的人。我想和默默在身邊支持我的鎬俊以及親愛的瑞珍、瑞妍說聲「謝謝」。

myongs 張美英

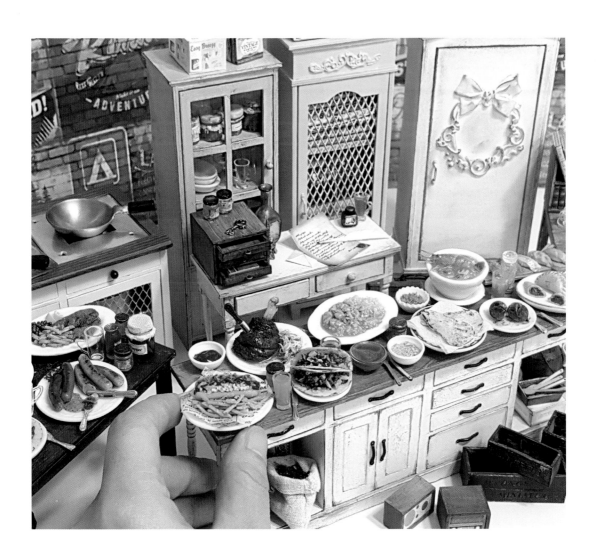

Contents

Chapter 01
前往黏土的
世界美食之旅

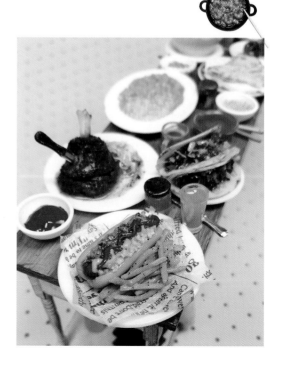

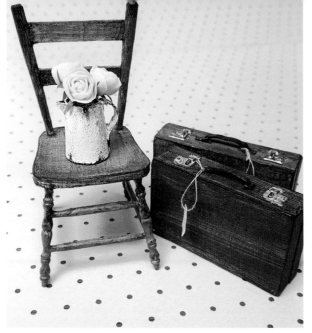

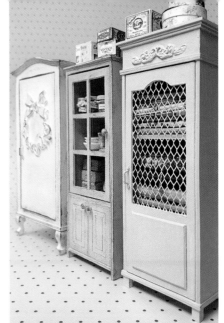

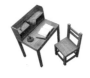

Chapter 02

用紙裝飾的
復古簡單生活

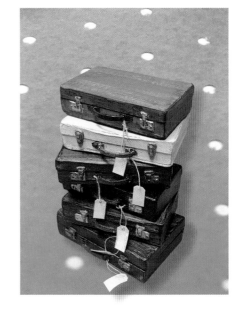

 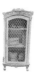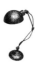

Chapter ... 01
前往黏土的
世界美食之旅

The world dainty food travel

跟著味道走，前往迷你模型的美食之旅

沒有一種愛比對食物的愛更真誠。

—蕭伯納

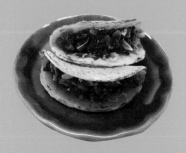

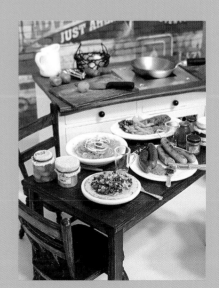

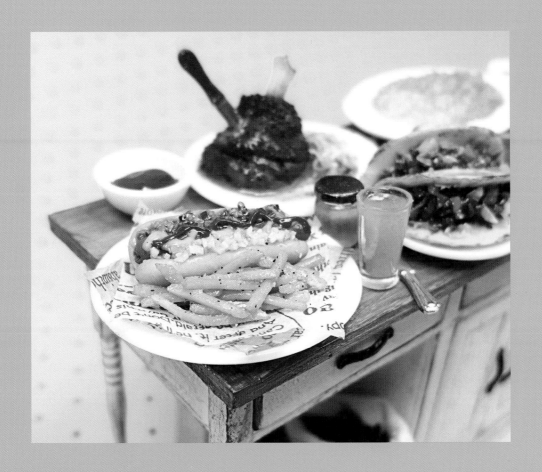

內心的平和會被打破，有 99％是因為雞毛蒜皮的
小事。將這些小事用微笑帶過是相當有智慧的事。
如果能用迷你模型料理開發內心的平和，那就太
好了。

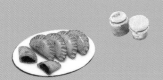

迷你世界模型料理

我要用迷你模型介紹世界上的美食。
英國的炸魚薯條、中國的廣式點心、韓國傳統飲食的九節坂、
法國的蝸牛料理 escargot、德國有名的德式香腸料理、西班
牙的燉飯…等，我將真心誠意地製作一個個具有該國文化與
特色的料理。

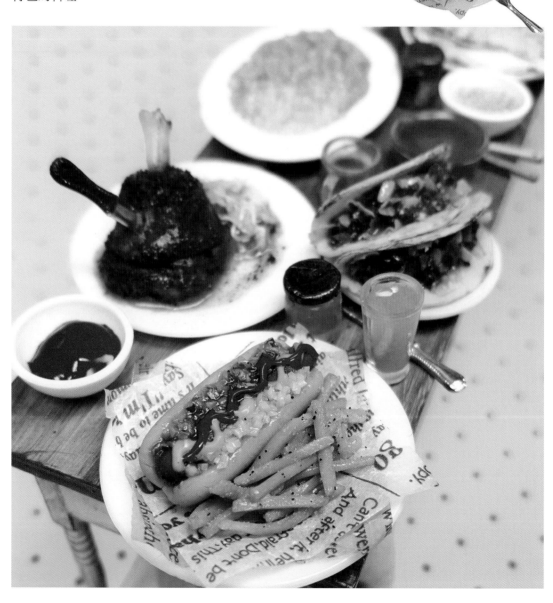

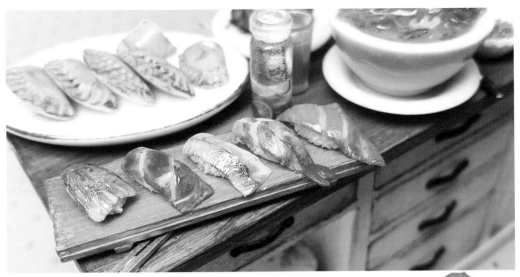

今天試著做
光是看也令人垂涎三尺的日本握壽司吧！

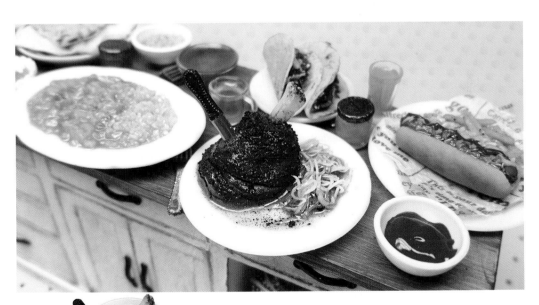

這是一種叫做 Pe ené uzené koleno 的捷克美食。
歐洲之旅，聽起來像作夢一樣吧！
試著製作歐洲各式各樣的美食，
同時也擁有先用眼睛品嚐該國美食的機會。

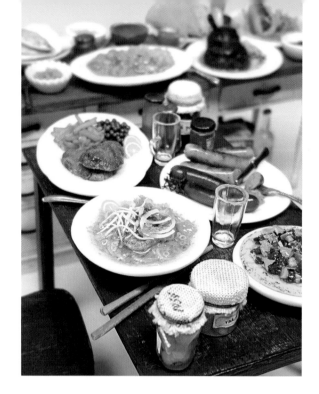

「你曾經去過哪裡旅行呢？」
忽然想到這句廣告台詞。
各位曾經去過哪裡呢？
試著製作離韓國很近的
東南亞的越南米線吧！

放進豆芽菜、洋蔥、肉、香菜等，一碗暖呼呼且
具有獨特香氣的肉湯，湯的味道真是極品呀！

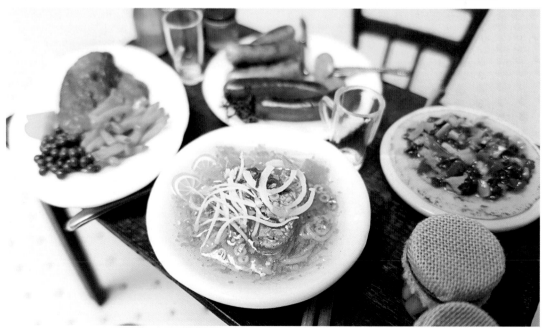

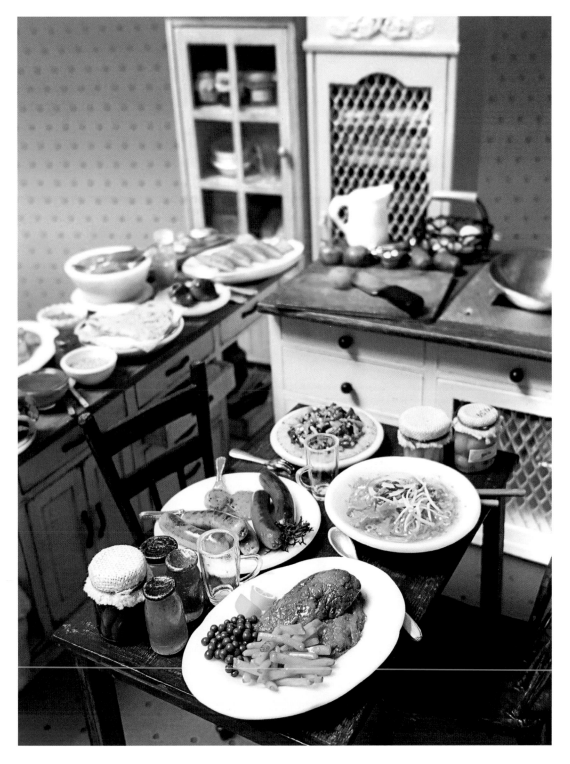

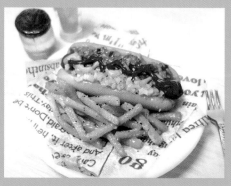
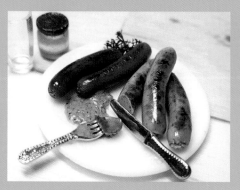

製作薯條的時候，最好是大量製作，因為用途非常廣泛。英國的炸魚薯條需要放一些在德國的德式香腸料理旁邊也很漂亮，還有漢堡或熱狗旁邊也一定要放一些。

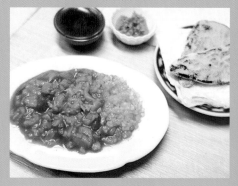
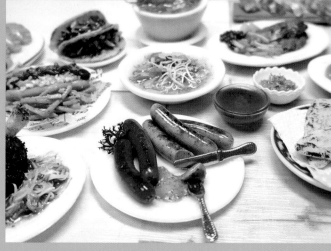

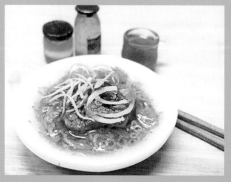

雖然試著製作韓國人熟悉的海苔飯捲或年糕之類的料理也不錯，但是在製作世界上各種料理的同時，還能成為認識各國特色或文化的契機，真是太好了。

製作世界迷你美食模型時，也會對該料理的味道感到好奇，最好奇的就是法國有名的蝸牛料理 escargot。真的很好奇它是怎樣的味道，似乎是很有嚼勁的口感，我們先用黏土來做看看吧！

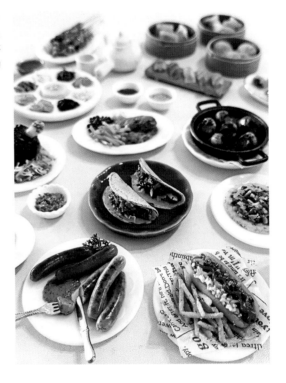

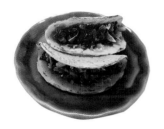

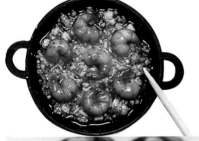

食物就是真心誠意。一個接一個地製作下去，不知不覺就能做出一盤美麗的菜餚，真是令人覺得心滿意足。持續為製作一隻漂亮的蝦子盡心盡力，就會感覺製作實力突飛猛進。

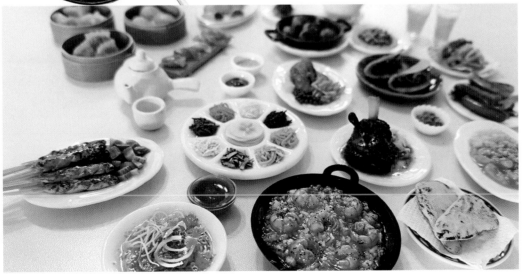

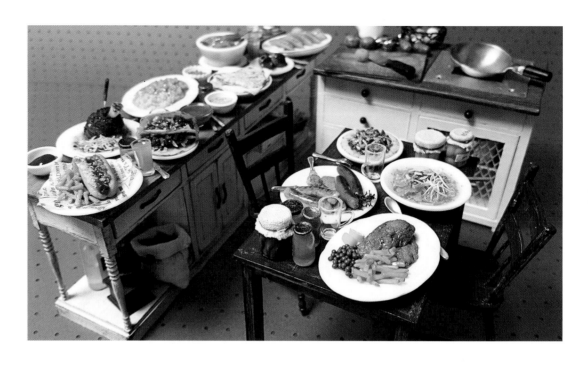

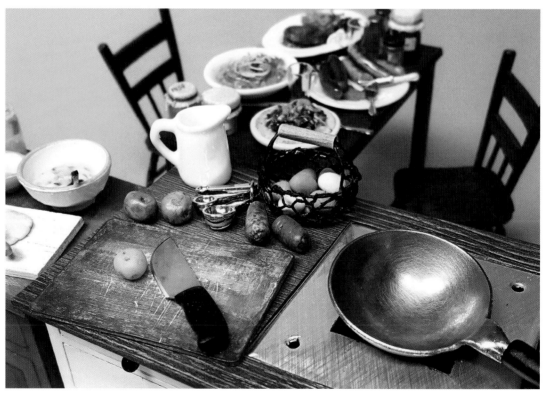

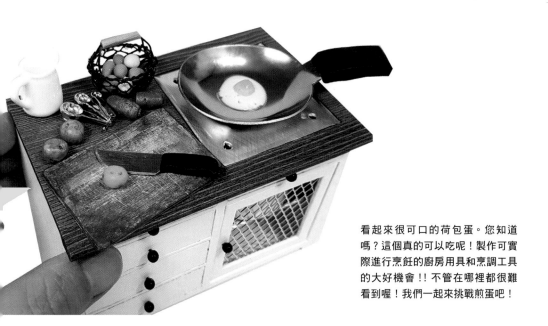

看起來很可口的荷包蛋。您知道
嗎？這個真的可以吃呢！製作可實
際進行烹飪的廚房用具和烹調工具
的大好機會！！不管在哪裡都很難
看到喔！我們一起來挑戰煎蛋吧！

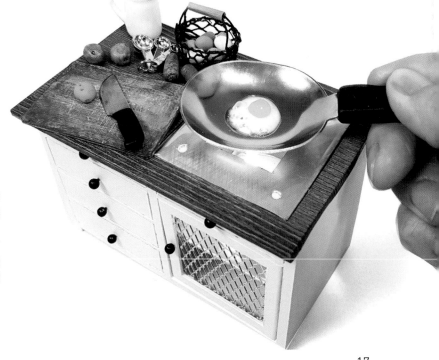

只要有一根迷你蠟燭，做料理就不
成問題囉！但是，不使用的時候要
隨時保持警惕，「即使火熄滅了，
也要再確認一次」。知道嗎？也可
以用來製作熱狗、煮義大利麵也沒
問題喔！試著挑戰海苔飯捲、炒飯
等各式各樣的料理吧！

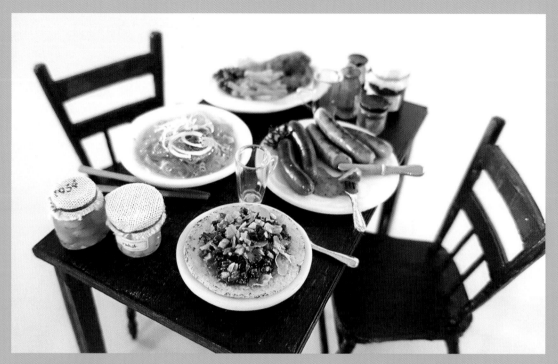

應該還需要美麗的餐桌和椅子吧！
做出美食之後，也來挑戰製作美麗
的家具吧！這些即將在 Part2 裡見
到喔！

替家具漆上各式各樣的顏色，佈置
專屬於自己的廚房，你覺得如何？

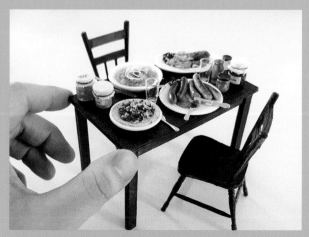

雖然很小卻能給予大大幸福的迷你模型。
一個一個製作出來，就能感覺到大大的成
就感！現在立刻開始吧！

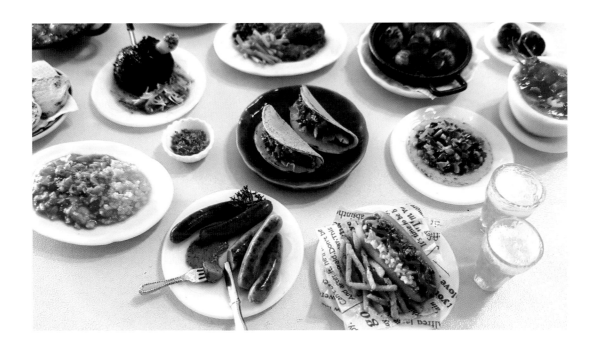

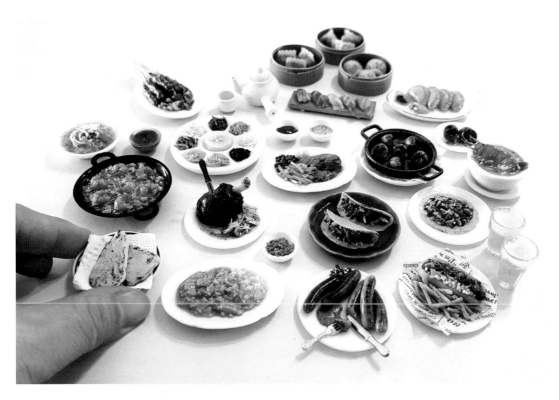

炸魚薯條
Fish and Chips

油炸的白肉魚加上薯條，是英國的經典料理之一，也
就是炸魚薯條。如果酥脆的炸魚薯條再搭配豌豆（豌
豆泥 mushy peas），更能添加甜味及清淡的味道。

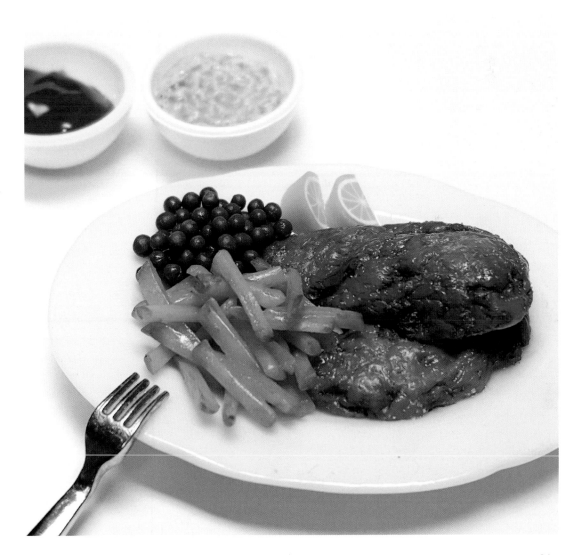

✗ 炸魚薯條的製作方法

1 將土黃色壓克力顏料混入黏土裡。

2 將黏土製作成符合盤子大小的魚肉塊。

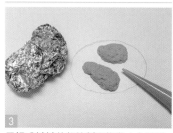

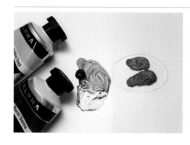

3 用揉成皺皺的鋁箔紙團往黏土上按壓，
再用細工棒塑形。

4 塗上由黃色及褐色混合而成的壓克力
顏料。

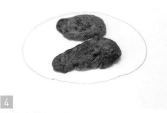

5 將土黃色壓克力顏料混入黏土裡，並
用擀麵棍將黏土擀平。

6 在黏土乾掉之前切成長條狀。

7 塗上由黃色及褐色混合而成的壓克力
顏料。

8 將混入深綠色及橄欖綠的黏土製作成
豌豆的模樣。

 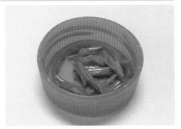

9 將薯條及豌豆上亮光漆，然後擺放至
盤子上。

10 塗上由黃色及褐色混合而成的壓克力
顏料。

11 將感覺跟砂糖很像的糖粉裹上亮光漆，
然後塗在炸魚上。

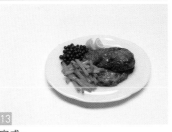 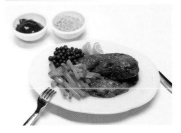

12 將黃色及古銅色壓克力顏料混合，然
後塗在炸魚表面凹陷的地方。

13 完成。

廣式點心
Dim Sum

身為中國廣東地區最具代表性的飲食，據說 3000 年前
就開始做來吃了。包含蝦子、蟹肉等海鮮在內，放入
各式各樣的內餡製作而成。

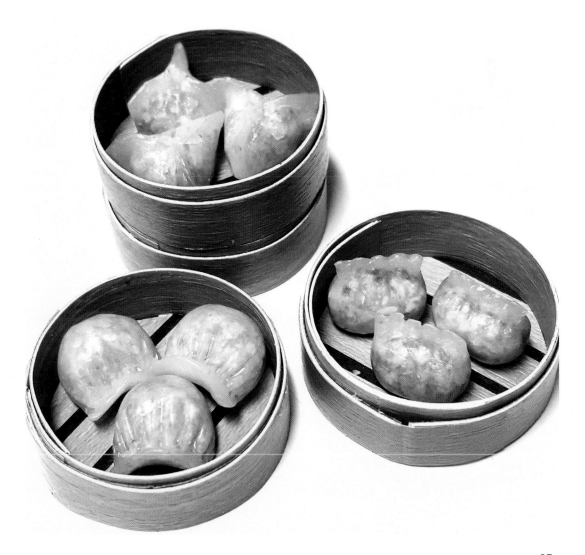

✕ 廣式點心的製作方法

用雙面膠將黑色色紙貼在硬紙板上。

畫上直徑約 3cm 的圓。

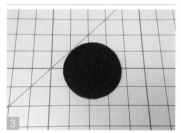

用剪刀把圓剪下。

木紋壁貼。

將木紋壁貼剪成寬 5mm。

以均等間距貼在剪好的圓上面。

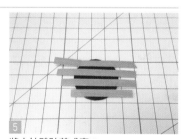

從背面將多餘的壁紙裁掉。

用雙面膠將木紋壁紙背面對背面黏合。
（長 105mm ＊寬 10mm）

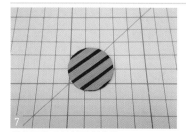

將捲成圓圈的木紋壁紙黏在圓上面。

翻到背面並塗上木工膠水。

用雙面膠將木紋壁紙背面對背面黏合。
（長 100mm ＊寬 8mm）

捲成一圈後用木紋壁紙黏起來。

廣式點心的容器完成。

多種顏色的軟陶。

準備一些用剩的軟陶黏土，並切成碎塊。

將半透明的白色軟陶擀成薄片。

利用瓶蓋壓出圓形。（圖中使用的是美乃滋瓶蓋）

將切碎的軟陶黏土揉成一團圓球。

將壓成圓形的軟陶黏土往中間聚合成三角形。

將揉成圓球狀的黏土放進去包好。

21 將開口處捏合。

22 用矽膠筆修整。

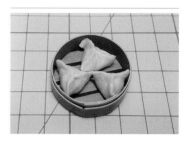

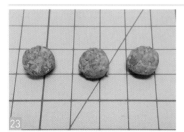

23 只用紅色系的軟陶黏土揉成團。

24 將黏土團放在壓成圓形的黏土上，然後對半摺。

25 裁掉兩邊多餘的黏土。

26 仔細修整裁切的部位。

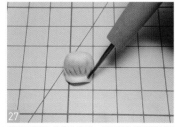

27 將頂端捲成半圓形，用圓珠棒劃出摺痕。

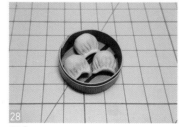

28 完成。

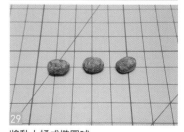

29 將黏土揉成橢圓球。

將黏土團放在壓成圓形的黏土上，然後對半摺。

裁掉兩邊多餘的黏土。

仔細修整裁切的部位，頂端再利用工具修整。

用矽膠筆按壓兩邊。

用細工棒劃出摺痕。

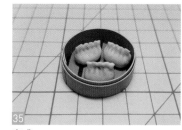

完成。

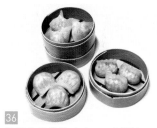

放進烤箱烘烤（以 110 度烘烤 5 分鐘左右即可）。

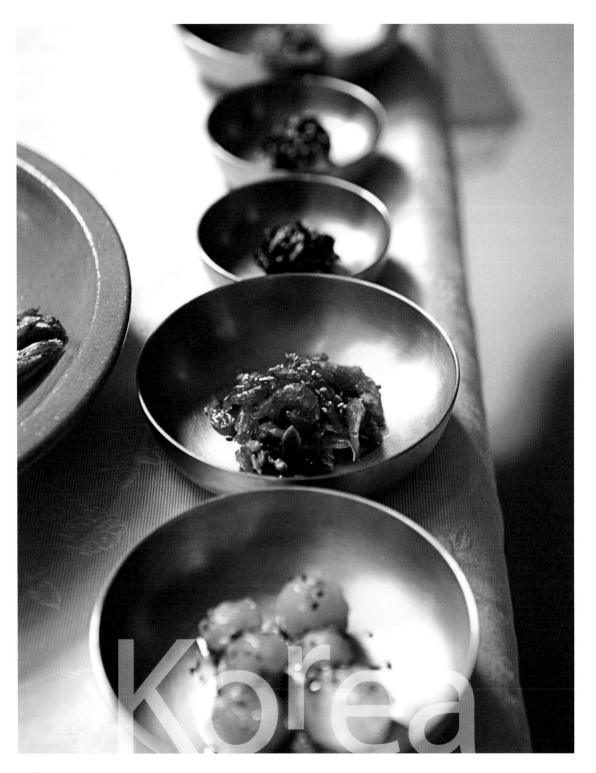

Korea

九節坂
Gujeol-pan

在分成九格的盤子上，裝盛蔬菜和肉等八種食物，再加上中間放置的麥煎餅，總共有九種材料，因此稱為九節坂，是韓國的傳統宮廷料理。

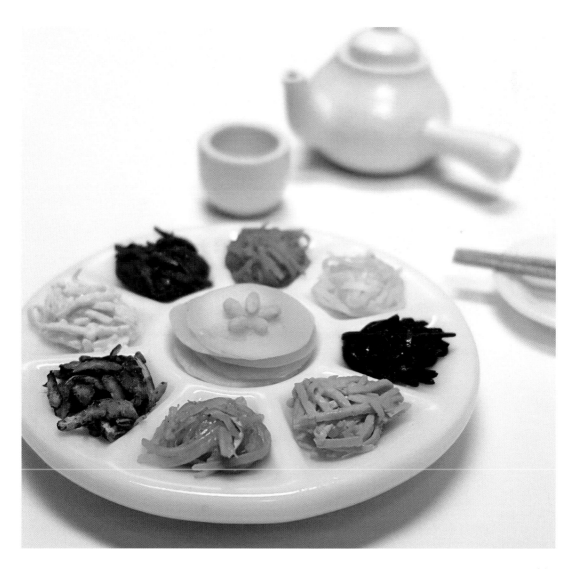

1　將白色壓克力顏料混入黏土裡。

2　用擀麵棍擀成薄片。

3　用菜瓜布用力按壓。

4　將黃色壓克力顏料混入黏土裡。

5　用擀麵棍擀成薄片。

6　用菜瓜布用力按壓。

7　將橘色壓克力顏料混入黏土裡。

8　用擀麵棍擀成薄片。

9　將極少的土黃色壓克力顏料混入黏土裡。

10　用擀麵棍擀成薄片。

11　將極少的綠色壓克力顏料混入黏土裡。

12　用擀麵棍擀成薄片。

13 準備好黃色、橄欖綠、綠色的壓克力顏料。

14 請勿將顏料完全混合後塗上,要塗得零零散散的。

15 將土黃色壓克力顏料混入黏土裡。

16 擀成長條狀。

17 用刀子在其中一面留下刀痕。

18 稍微往內捲成半圓形。

19 背面全部塗上褐色,以及有刀痕的地方輕輕塗上褐色。

20 一個黏土混入土黃和古銅色壓克力顏料,另一個則混入古銅色壓克力顏料。

21 請勿將黏土完全混合,稍微混合一下就好,並且多混一些古銅色的黏土。

22 用擀麵棍擀平。

23 用菜瓜布用力按壓。

24 將古銅色和黑色壓克力顏料混入黏土裡。

25 用擀麵棍擀平。

26 將極少的土黃色壓克力顏料混入黏土裡。

27 用擀麵棍擀平。

28 用瓶蓋壓製成麥煎餅的模樣。

29 將黃色顏料混入黏土裡，做成小小的松果形狀，再放在麥煎餅上面。

30 將白色黏土（蛋白）切成細絲。

31 將黃色黏土（蛋黃）切成細絲。

32 將橘色黏土（紅蘿蔔）切成細絲。

33 將半透明黏土（豆芽菜）切成細絲。

34　將以綠色上色的黏土（小黃瓜）切成細絲。

35　將以古銅色上色的黏土（香菇）切成細絲。

36　將古銅色黏土（煮熟的牛肉）切成細絲。

37　將黑色黏土（黑木耳）切成細絲。

38　將切成絲的黏土裹上亮光漆，再各別抓一點放在盤子上。

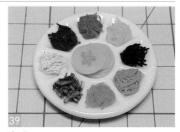

39　完成。

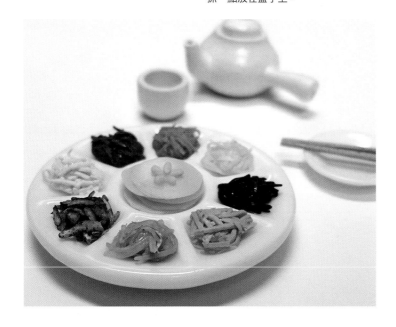

法國蝸牛
Escargot

蝸牛料理是法國有名的料理之一。據說光是用來料理
的食用蝸牛就有 100 種。因為蝸牛喜歡葡萄樹的葉子，
聽說以葡萄酒聞名地區的蝸牛特別好吃。

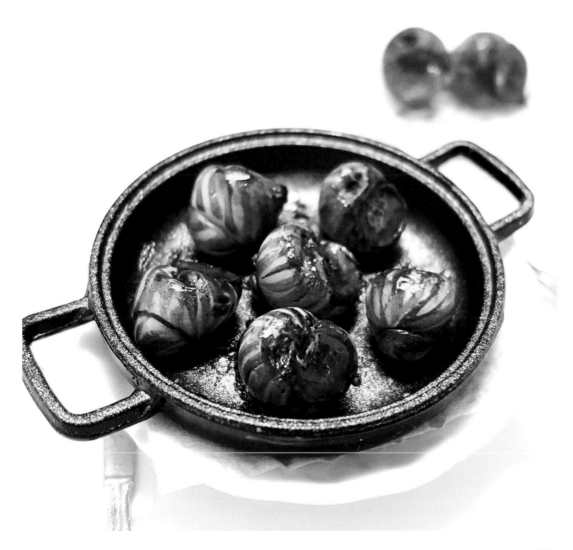

✖ 法國蝸牛的製作方法

1 將黏土揉成紅蘿蔔的形狀。

2 將紅蘿蔔形狀的黏土捲起來。

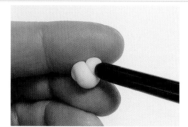

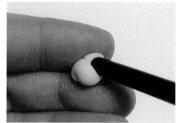

3 將頂部翻到上面。

4 利用像筆底部圓形的東西，用力按壓頂部。

5 利用尖銳的工具用力按壓凹陷處的正下方。

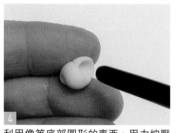

6 做出數個蝸牛殼。

7 插上牙籤（方便上色）。

 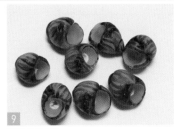

8 將黃色、褐色、古銅色混合,利用細
毛筆畫上細長線條。

9 蝸牛殼完成。

 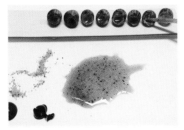

10 集合綠色系的黏土並切成碎塊。

 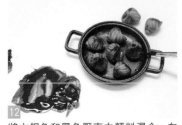 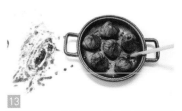

11 將深綠色、橄欖綠壓克力顏料與樹脂
混合,然後塗在蝸牛殼上。

12 將古銅色和黑色壓克力顏料混合,在
蝸牛殼上到處塗,呈現出類似燒焦的
感覺。

13 將與樹脂混合的深綠色、橄欖綠壓克
力顏料跟切碎的黏土混合在一起,四
處沾在盤底和蝸牛殼上。

德式香腸
Sausage

雖然德國四季分明，但是冬天特別長，為了製作過冬的儲備糧食，因此據說包含香腸在內，利用豬肉製成的食品相當發達。

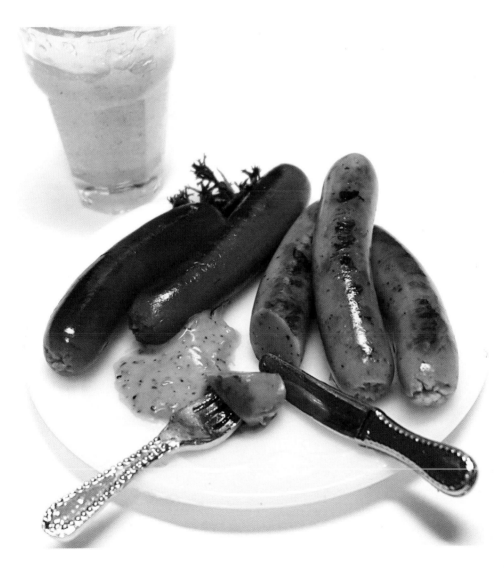

1 將原豆咖啡粉切碎。

2 將那不勒斯黃壓克力顏料混入黏土裡。

3 將咖啡粉混入黏土裡。

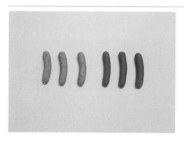
4 將褐色壓克力顏料混入黏土裡。

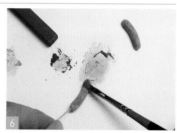
5 將黏土揉成長條狀，尾端用鑷子夾一夾。

6 塗上由黃色和褐色粉蠟筆混合而成的顏料。

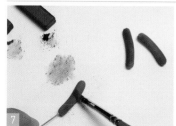

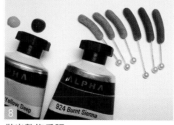

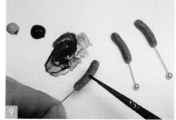
7 塗上由褐色和古銅色粉蠟筆混合而成的顏料。

8 做出數條香腸。

9 將黃色、褐色壓克力顏料混合，用將近全乾的水彩筆將顏料點上去。

10 將紅色、褐色壓克力顏料混合，用將
近全乾的水彩筆將顏料點上去。

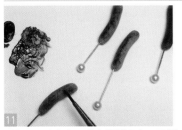 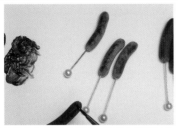

11 將褐色、古銅色壓克力顏料混合，用將近全乾的水彩筆四處塗，呈現出類似燒焦 12 塗上亮光漆。
的感覺。

13
完成。

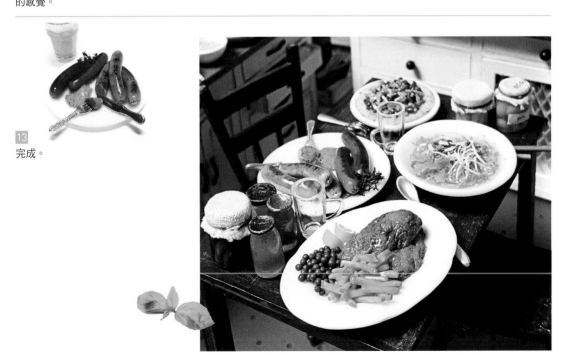

海鮮燉飯
Paella

將米、肉及海鮮等一起放進平底鍋炒來吃，這是
西班牙的傳統料理。放入金黃色的香料－番紅花
（saffron），就成為可口誘人的海鮮燉飯。

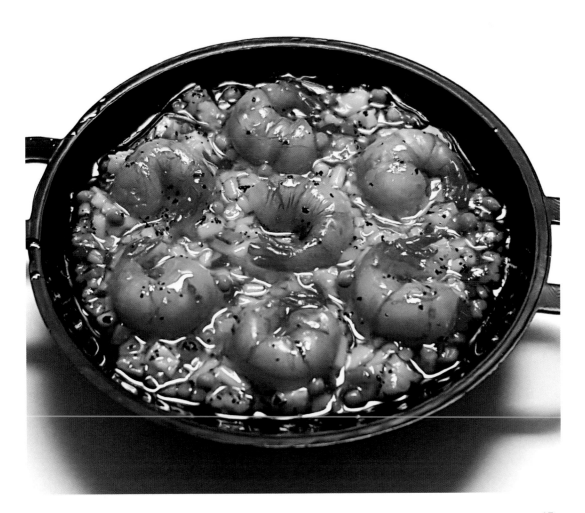

✖️ 海鮮燉飯的製作方法

1 將土黃色壓克力顏料混入黏土裡。

2 將猩紅色、紅色壓克力顏料混入黏土裡，擀成薄片後捲成彎曲狀。

3 將綠色、橄欖綠壓克力顏料混入黏土裡，擀成薄片後捲成彎曲狀。

4 將白色壓克力顏料混入黏土裡，擀成薄片後捲成彎曲狀。

5 將綠色、橄欖綠壓克力顏料混入黏土裡，揉成豌豆的模樣。

6 在捲成彎曲狀的黏土外表面塗上紅色和綠色。

將那不勒斯黃壓克力顏料混入黏土裡。

放在菜瓜布上面，用揉成皺皺的鋁箔紙團用力按壓。

將黏土揉成蝦子彎曲的模樣。

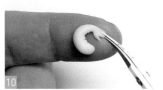

用剪刀在尾部剪兩到三次，剪出尾巴。

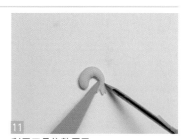

利用工具修整尾巴。

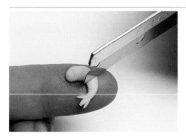

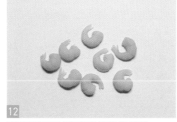

利用單面刀片刻畫出蝦殼的模樣。

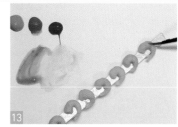

準備好白色、黃色、橙色、猩紅色的壓克力顏料。淡淡地塗上黃色顏料。

🍴 海鮮燉飯的製作方法

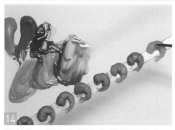

14

將黃色、橙色和猩紅色稍微混合在一起,然後塗在蝦子全身。

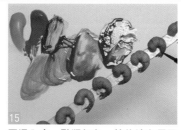

15

再混入多一點猩紅色,然後塗在尾巴的部分。

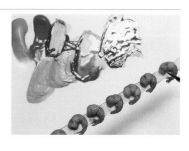

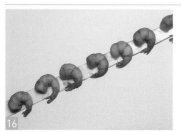

16

用塗尾巴的猩紅色塗上單面刀片刻畫的部分。

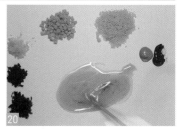

17

將黏土輕輕按壓在濾網上並好好晾乾。

18

因為是用來當米飯顆粒的大小,所以要用單面刀片切。

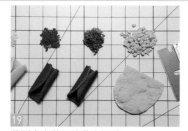

19

將剛才先做好的黏土切碎。

20

將樹脂稍微混入一點黃色、猩紅色壓克力顏料。

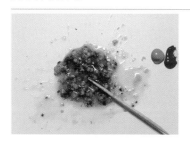

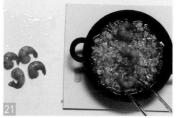

21

仔細地將所有碎黏土混合後,放到平底鍋上,然後再將蝦子放在上面。

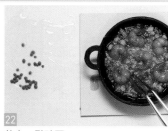

22

放上一點豌豆。

48

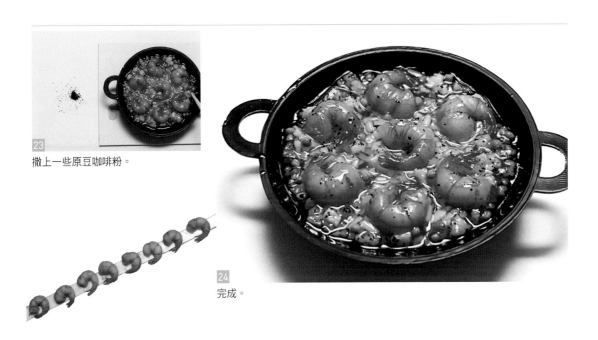

23
撒上一些原豆咖啡粉。

24
完成。

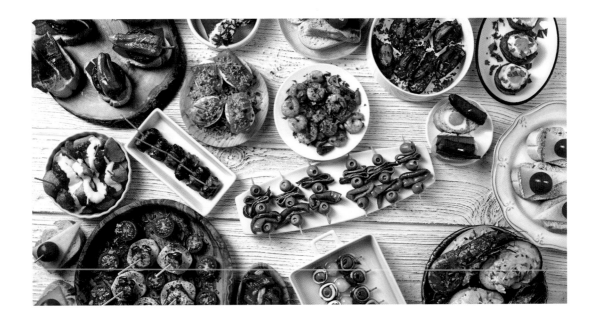

Mexico

捲餅
Taco

將各種材料放進墨西哥薄餅裡，就是墨西哥的傳統料
理。放上牛肉、豬肉、雞肉、番茄、高麗菜、洋蔥、
起司等各式各樣的材料，再淋上莎莎醬就可以吃了。

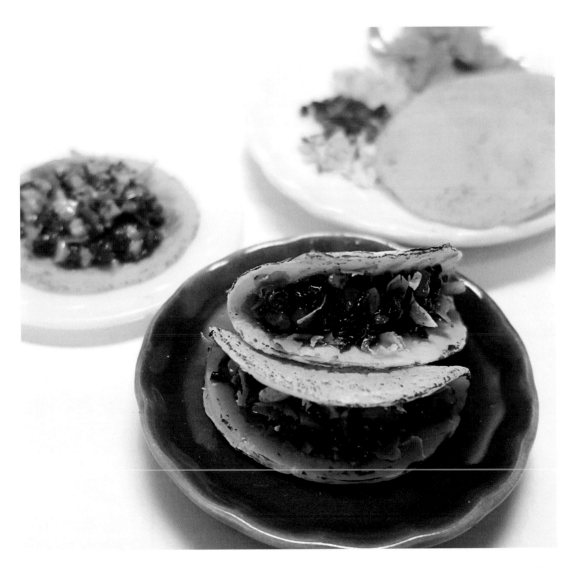

捲餅的製作方法

1 將黃色壓克力顏料混入黏土裡。

2 擀成薄片後捲成彎曲狀。

3 將黏土擀成薄片後捲成彎曲狀。

4 準備好一個混入猩紅色、紅色的黏土，和一個只混入紅色的黏土。

5 各分一半出來並混合在一起。

6 將三種顏色疊在一起，捲成彎曲狀。

7 黏土外表面塗上濃厚的紅色。

8 黏土外表面塗上濃厚的黃色。

9 黏土外表面塗上紫紅色和紫羅蘭色的混合色。

準備好一個混入橄欖綠、綠色的黏土，和一個只混入橄欖綠的黏土。

用力地將黏土按壓在平面上，用刀子狀的工具削出小薄片。

準備好一個混入褐色、古銅色的黏土，和一個只混入古銅色的黏土。

將黏土混合後擀成薄片並放在菜瓜布上面，再用皺皺的鋁箔紙用力按壓。

將充分晾乾的黏土切碎。

將那不勒斯黃和黃色壓克力顏料混入黏土裡。

捏一些黏土放在圓形尺的圓形內，用菜瓜布按壓。

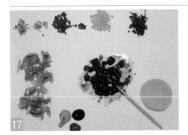

將樹脂混入黃色、猩紅色、褐色，再和切碎的材料混合在一起。

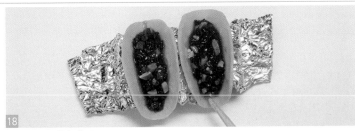

放在墨西哥薄餅上面。

19
放上生菜薄片。

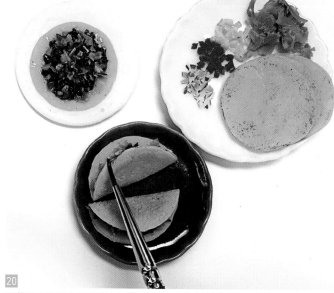

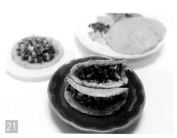
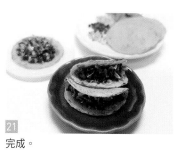

21
完成。

20
用將近全乾的水彩筆沾古銅色壓克力顏料，塗抹在墨西哥薄餅的邊緣。

咖哩 & 烤餅
Curry & Naan

只要是放入印度的混合香料所製成的料理,都可以統稱為咖哩。將已發酵的麵團放進土窯烤爐(tandoor)中烘烤,再將烤好的烤餅沾上香味四溢的咖哩,味道真是棒極了。

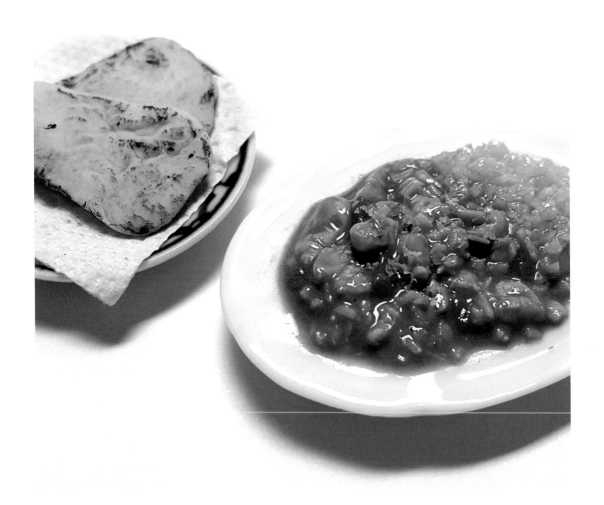

咖哩 & 烤餅的製作方法

1 將那不勒斯黃壓克力顏料混入黏土裡。

2 將黏土放在菜瓜布上,用揉成皺皺的鋁箔紙團用力按壓。

3 將那不勒斯黃和土黃色壓克力顏料混入黏土裡。

4 將黏土放在菜瓜布上,用揉成皺皺的鋁箔紙團用力按壓。

5 在黏土硬掉之前將它切塊。

6 用工具把黏土的稜角修圓。

7 將白色壓克力顏料混入黏土裡。

8 用擀麵棍擀成薄片。

9 將橙色、猩紅色壓克力顏料混入黏土裡。

10 用擀麵棍擀成薄片。

11 在黏土硬掉之前將它切塊。

12 用工具把黏土的稜角修圓。

13
將樹脂混入黃色壓克力顏料，再和米飯狀的黏土混合在一起。

14
放在盤子上。

15
將白色黏土切碎。

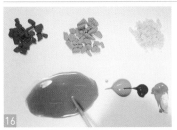
16
將樹脂混入黃色、猩紅色、土黃色壓克力顏料並和切好的黏土混合一起。

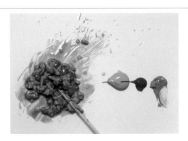

17
放在盤子上。

18
將土黃色、褐色壓克力顏料混合，用將近全乾的水彩筆擦塗在烤餅上。

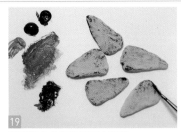
19
烤餅塗上古銅色壓克力顏料。

20
將製作墨西哥烤餅的生菜薄片切碎後灑在咖哩上。

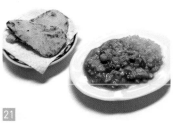
21
完成。

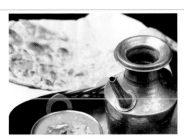

Japan

握壽司
Sushi

將用鹽、醋和砂糖調味的米飯鋪上或捲入生魚片、蔬菜、雞蛋，就是具代表性的日本料理。

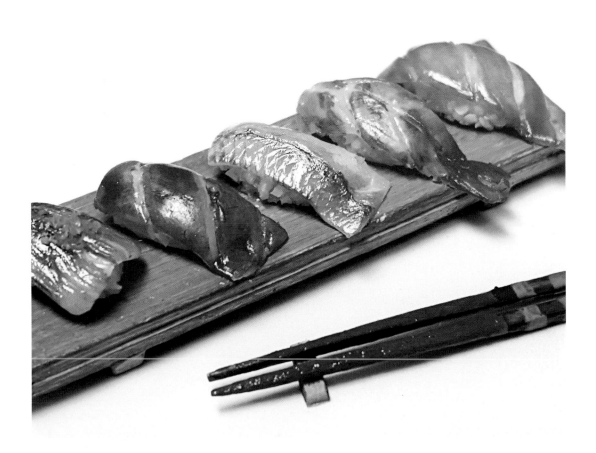

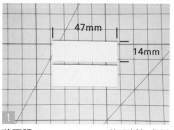

將兩張 47mm ＊ 14mm 的硬紙板背對
背黏在一起。

準備兩張 14mm ＊ 2mm 的硬紙板，
然後黏在底部。

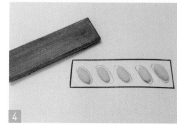

塗上打底劑。

將黃色、褐色壓克力顏料混合並塗上
硬紙板。將黏土製作成飯糰的模樣。

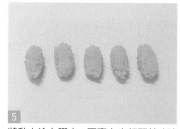

將黏土塗上膠水，再裹上米飯顆粒（請
參考西班牙燉飯製作方法）。

將黏土擀成薄片，用刀劃出刀痕。

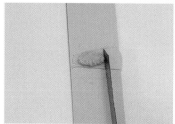

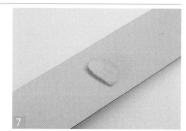

將黏土裁切成符合飯糰的大小。

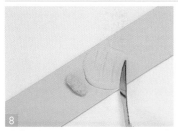
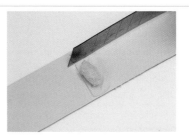

將黏土擀成薄片，用粗鈍型的工具劃出刀痕。

將黏土裁切成符合飯糰的大小。

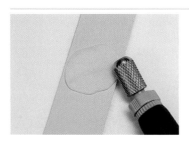
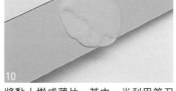
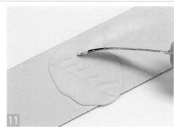

將黏土擀成薄片，其中一半利用筆刀握把的部分，輕輕壓滾過，做出魚鱗紋路。

另一半用粗鈍型的工具劃出刀痕。

將黏土裁切成符合飯糰的大小。

將黏土擀成薄片，用刀劃出刀痕。

用刀和錐子修整成蝦子的形狀。

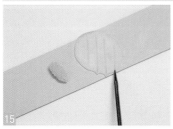

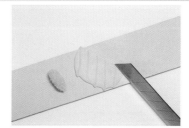

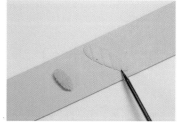

將黏土擀成薄片，用細工棒刻劃。

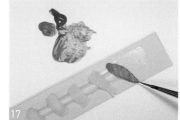

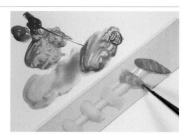

將黏土裁切成符合飯糰的大小。

將橙色、猩紅色壓克力顏料混合後進行塗色。

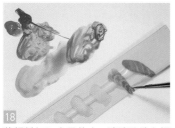

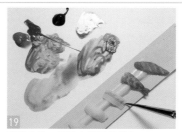

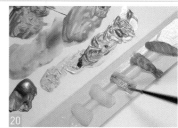

將顏料加入大量的水，淡淡地塗在蝦子身上，尾巴則塗上猩紅色的顏料。

將黏土的一半塗上淡淡的橙色。

將銀色壓克力顏料塗在筆刀握把壓滾而成的魚鱗紋路上。

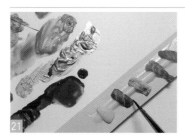

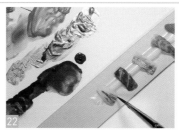

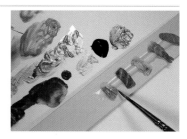

塗上紅色壓克力顏料。

只有尾端塗上紅色壓克力顏料。

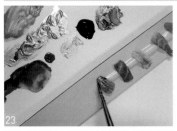

23 將銀色壓克力顏料混上藍色顏料後進
行塗色。

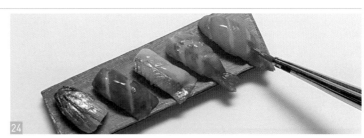

24 塗上亮光漆。

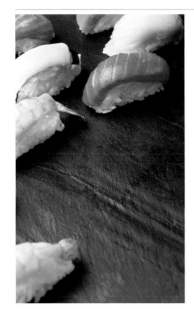

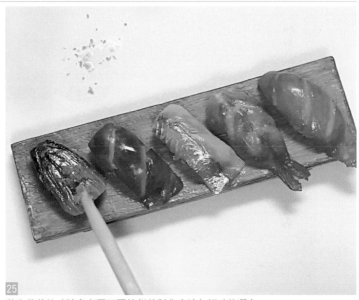

25 將生菜薄片（請參考墨西哥烤餅的製作方法）切碎後灑上。

26 完成。

米線
Rice noodles

越南米線具有比麵更好消化、卡路里更低的優點。豆
芽菜、香菜、萊姆、洋蔥等融合而成的獨特香氣及味
道，簡直就是極品。

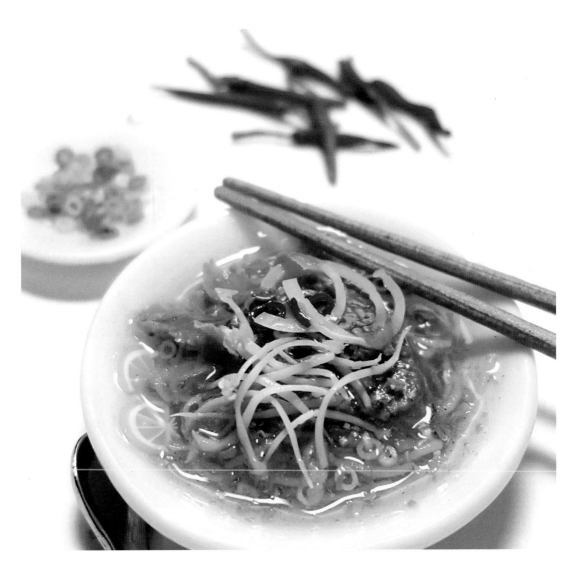

米線的製作方法

1 分別將白色和綠色系的壓克力顏料混入黏土裡，再用針薄薄地捲一下。

2 分別將猩紅色和紅色壓克力顏料混入黏土裡，再用牙籤薄薄地捲一下。

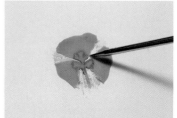

3 混一點橄欖綠壓克力顏料在黏土裡，將黏土擀成薄片並放在香菜圖上面。

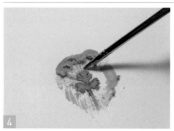

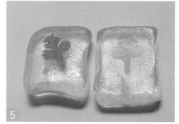

4 用細工棒將葉子輪廓外的黏土去除。

5 用矽膠取型土做出模具。

6 複製出數片葉子。

7 將捲好的黏土切段。

8 利用壓髮器做出麵條。

9

將黏土揉成細長狀。

10

捲成彎曲狀後晾乾。

11

混入極少的黃色壓克力顏料在黏土裡
並壓平，用細工棒刮出極小的碎塊。

12

碎塊塗上膠水再黏在細長狀的黏土上
（做成豆芽菜）。

13

將黏土擀成薄片並捲起來晾乾。

14

完全晾乾之後切段。

15

將黏土擀成薄片，放在菜瓜布上面，
用揉成皺皺的鋁箔紙團用力按壓。

16

用細工棒劃出不規則的線條。

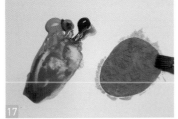

17

將杏色、土黃色、褐色壓克力顏料混
合後進行塗色。

69

🍴 米線的製作方法

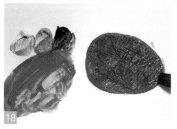

18 將白色、那不勒斯黃、古銅色壓克力顏料混合後進行塗色。

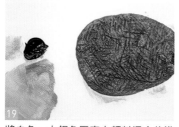

19 將白色、古銅色壓克力顏料混合後進行塗色。

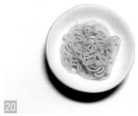

20 把麵條盛進碗裡。

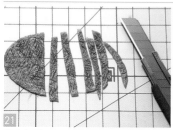

21 將肉切片。

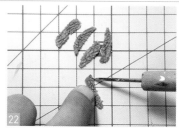

22 用細工棒刮肉片邊緣。

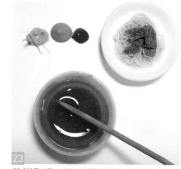

23 將樹脂混入那不勒斯黃、黃色、褐色壓克力顏料，再盛進碗裡（盛在碗底的樹脂要多加一點顏料，呈現出焦焦的顏色）。

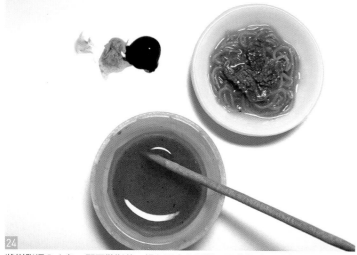

24 將樹脂混入白色、那不勒斯黃、褐色壓克力顏料，再盛進碗裡（盛在上方的樹脂只需加入少許顏料，不要有焦焦的顏色，要呈現出清湯的感覺）。

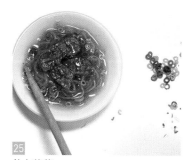

25 放上蔥花。

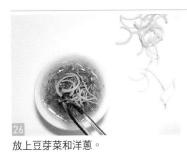
26
放上豆芽菜和洋蔥。

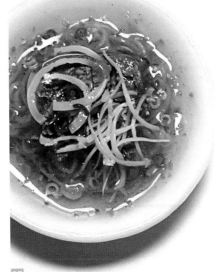

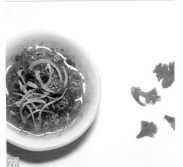
28
放上香菜。

27
放上紅辣椒。

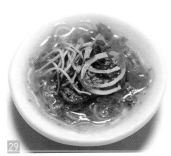
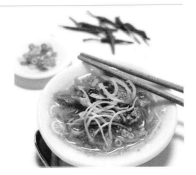
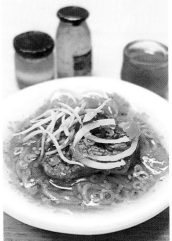
29
完成。

熱狗堡
Hot dog

把熱騰騰的香腸夾在長型麵包之間，這個食物跟漢堡
一起被當作美國飲食文化的標誌。當然也少不了薯條
囉！

1 將土黃色壓克力顏料混入黏土裡。

2 揉成長型麵包的模樣。

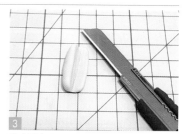

3 將中間切開。

4 用菜瓜布按壓。

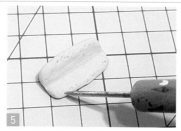

5 用細工棒呈現出麵包的感覺。

6 將白色壓克力顏料混入黏土裡並擀成薄片。

7 將橄欖綠、深綠色壓克力顏料混入黏土裡並擀成薄片。

8 將褐色和橄欖綠壓克力顏料混合,濃厚的塗在薄片的其中一面。

9
將猩紅色和褐色壓克力顏料混入黏土裡並揉成香腸的形狀。

10
將黃色和褐色粉蠟筆混合後塗在麵包上。

11
將作為洋蔥的黏土切碎。

12
將作為酸黃瓜的黏土切碎。

13
將樹脂混入一點點黃色顏料並和酸黃瓜碎塊混合，再放在香腸的上方。

14
將樹脂和洋蔥碎塊混合，再放進麵包裡。

15
稍微加一點膠水到樹脂裡，再和黃色、猩紅色（非常少量）混合，做成黃芥末醬。將猩紅色、紅色顏料和膠水混合，做成番茄醬。

16
用牙籤沾取濃稠的樹脂並塗成鋸齒形。

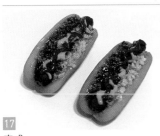

17
完成。

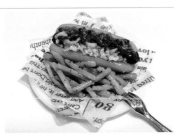

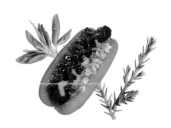

75

Thailand

泰式酸辣蝦湯
Tom Yum Goong

融合番茄、洋蔥、香菇、蝦子等食材的泰國傳統湯品，
就是泰式酸辣蝦湯。具備酸、甜、辣、鹹四種味道，
被列為世界三大名湯之一。

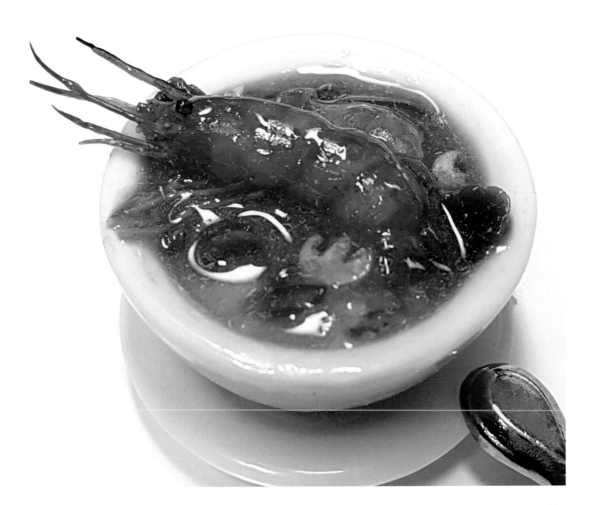

將黏土揉成蝦子彎曲的模樣。

用矽膠筆按壓出蝦殼的感覺。

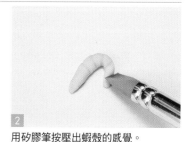

用刀在尾部切 2～3 次，切出尾巴。

切出頭上觸角的部分。

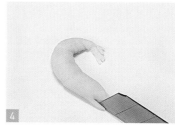

將黏土揉成細絲狀。

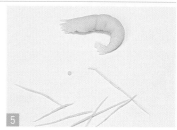

黏至蝦頭及蝦腳。

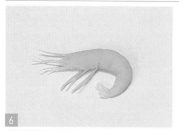

用細工棒按壓出蝦腳的節。太用力按壓可能會斷掉，因此要輕輕按壓，做出一節一節曲折的樣子。

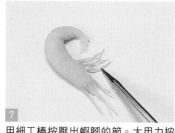

將好幾條黏土絲黏結成一團。

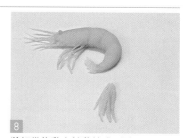

黏成蝦腳。

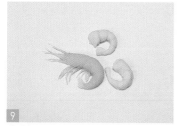

將黏土揉成圓形，然後再對半切。

用細工棒將兩側鋪展開。

12 將綠色壓克力顏料混入黏土裡並在平面上壓成橢圓形。用工具刻成樹葉的模樣。

13 中間劃上刀痕並稍微往中間摺一下。

14 將所需材料切好。

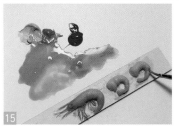

15 將那不勒斯黃、橙色壓克力顏料混合後，替蝦子塗色。

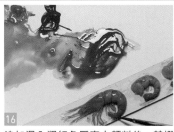

16 追加混入猩紅色壓克力顏料後，替蝦子的身體和尾巴塗上深一點的顏色。

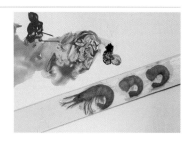

17 眼睛塗上古銅色壓克力顏料。

18 將白色、那不勒斯黃壓克力顏料混合後，替草菇塗色。

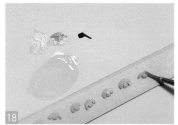

19 凹陷的部分塗上古銅色壓克力顏料。

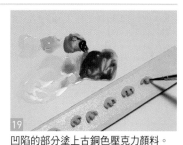

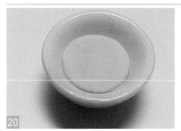

20 用黏土把碗填滿。

21 將樹脂混入那不勒斯黃、橙色、猩紅色壓克力顏料。

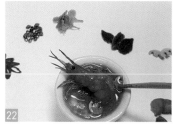

22 放上蝦子並將草菇及其他材料擺放在旁邊。

79

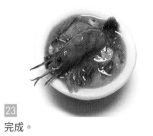

23
完成。

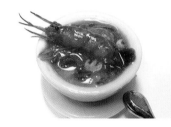

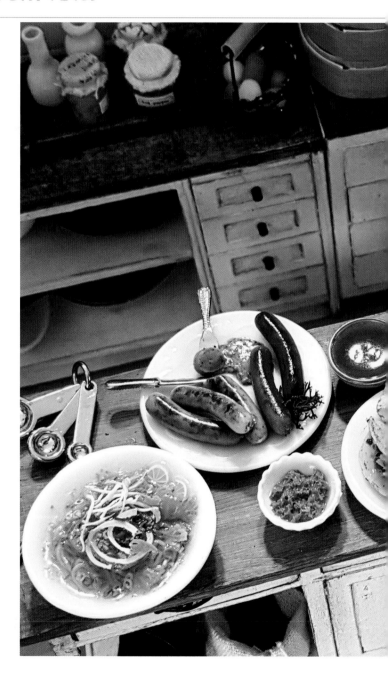

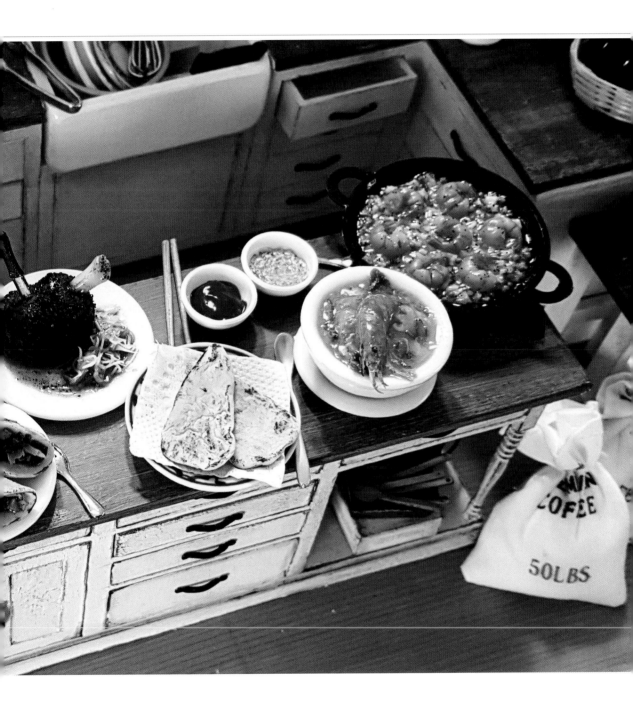

South America

恩潘納達
Empanada

將剁碎的肉、香腸、培根、魚肉、起司、洋蔥等各式
各樣的材料放進麵包的麵團裡，對半摺之後進行烘烤
或油炸，這是在南美洲很常吃到的食物。

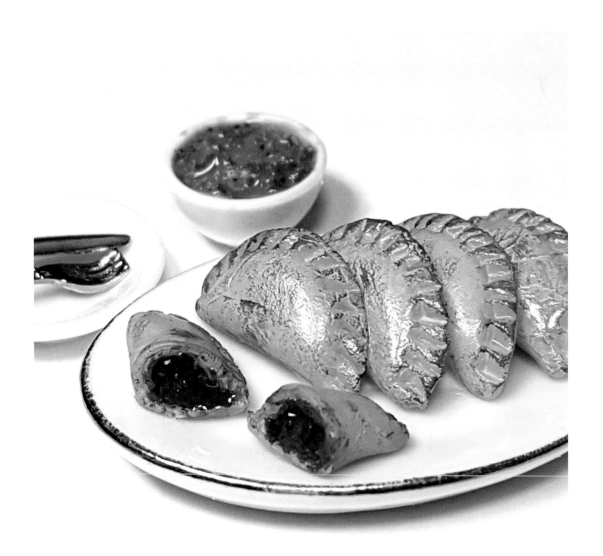

恩潘納達的製作方法

1
將黏土做成圓片。

2
對半摺。

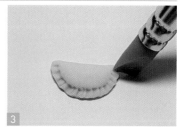

3
用矽膠筆按壓出摺痕的模樣。

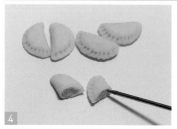

4
把其中一個對半切開，用細工筆用力按壓。

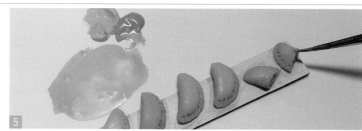

5
將那不勒斯黃、黃色壓克力顏料混合後塗色。

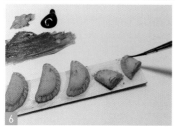

6
用將近全乾的水彩筆將黃色、褐色壓克力顏料塗在表面。

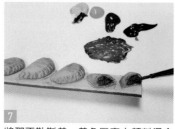

7
將那不勒斯黃、黃色壓克力顏料混合後，替被切開的內餡塗色。

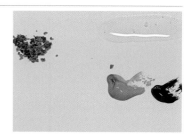

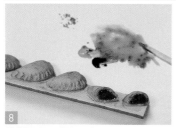

8
將樹脂混入黃色和褐色顏料並混入切碎的紅色和綠色黏土，接著填滿內餡。

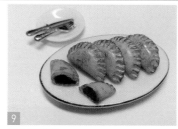

9
塗上亮光漆。

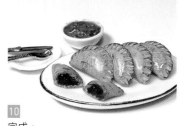

10
完成。

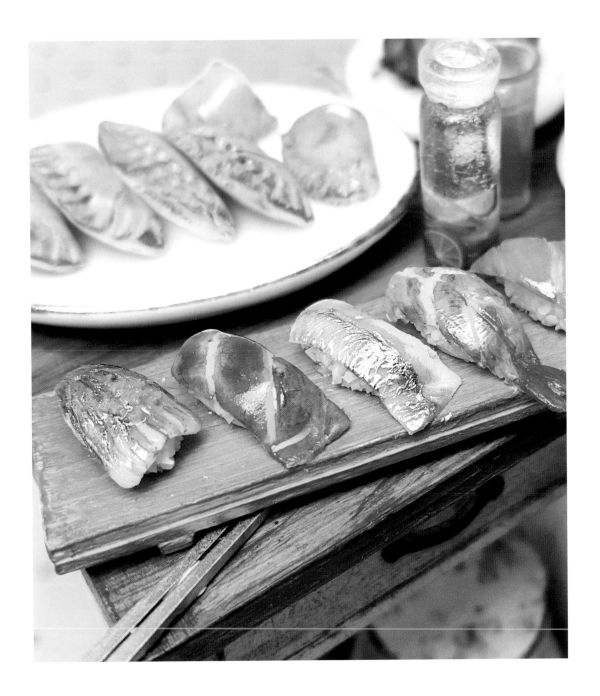

Malaysia

沙嗲
Sate

這是將分量約為一口的肉串在木籤上烤來吃的傳統串燒料理。在印尼、馬來西亞、菲律賓、泰國等多個東南亞國家，都可以盡情享用。

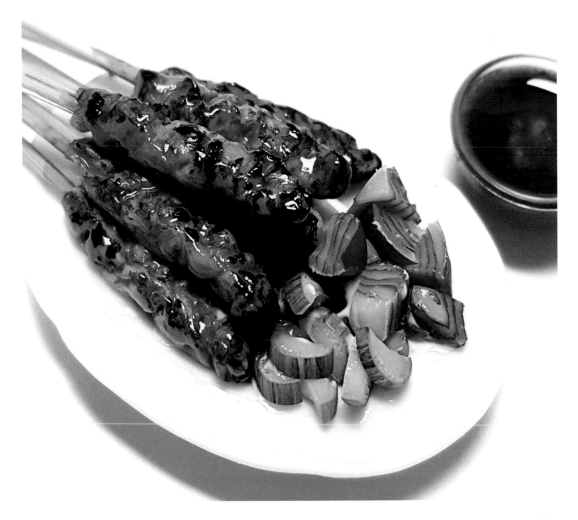

沙嗲的製作方法

1 將黏土擀成薄片後捲起來。

2 用紫紅色壓克力顏料塗色。

3 將黃色、橄欖綠壓克力顏料混入黏土裡。

4 將綠色、橄欖綠、深綠色壓克力顏料混合後進行塗色。

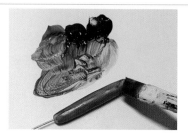

5 將黏土擀成薄片後，疊在紫紅色黏土上。

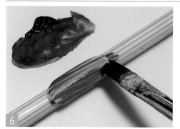

6 接著塗上紫紅色。反覆進行 5～6 次。

7 將牙籤削細一點。

8 將那不勒斯黃、黃色壓克力顏料混入黏土裡。

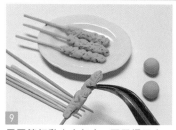

9 用牙籤把黏土串起來，再用鑷子夾一夾。

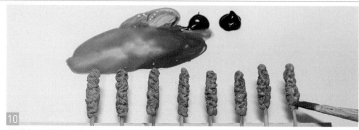

10 將黃色、褐色壓克力顏料混合後進行塗色。

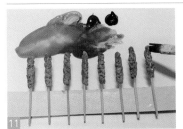

11

再多加一些褐色壓克力顏料混合後進行塗色。

12

將作為其他食材的黏土切一切。

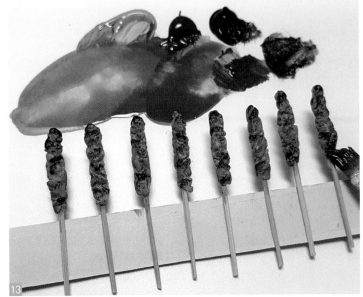

13

沙嗲塗上一點古銅色壓克力顏料。

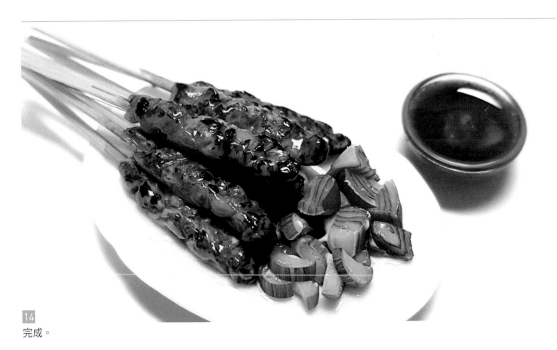

14

完成。

烤豬膝
Koleno

這是捷克的料理，具有類似韓國豬腳料理的魅力。烤
得外酥內軟的豬肉和醃菜，再加上黑啤酒，實在是天
作之合啊！

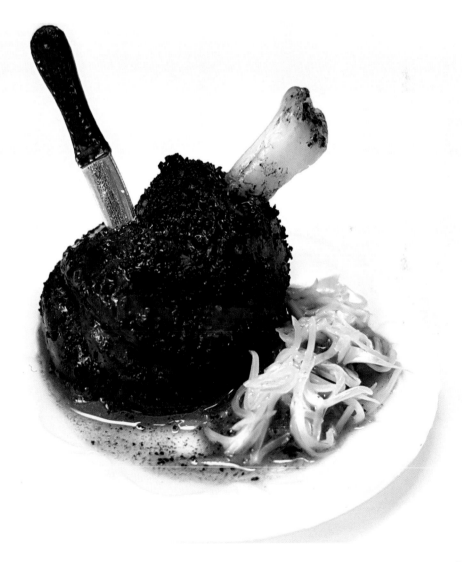

✕ 烤豬膝的製作方法

1 將白色壓克力顏料混入黏土裡，接著將黏土擀成薄片並捲成波浪狀。

2 將淡綠色壓克力顏料混入黏土裡，接著將黏土擀成薄片並捲成波浪狀。

3 將橄欖綠壓克力顏料混入黏土裡，接著將黏土擀成薄片並捲成波浪狀。

4 將那不勒斯黃壓克力顏料混入黏土裡。

5 用矽膠筆尖銳的部分按壓。

6 按壓側邊。

用扁平形的矽膠筆按壓底側。

7 用扁平形的矽膠筆按壓底側。

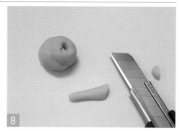
8 將黏土揉成長條狀，尾端以斜線切開。

9 將長條黏土插上去並用細工棒修飾尾
端。

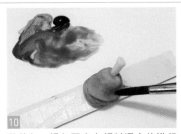

10 將黃色、褐色壓克力顏料混合後進行
塗色。

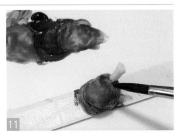

11 再多加一些褐色壓克力顏料混合後進
行塗色。

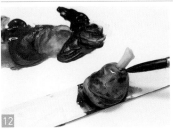

12 用古銅色壓克力顏料塗得更深色一點。

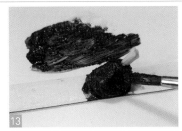

13 顏料裡混入類似仿真糖粉的粗糙物後
再塗色。

14 豬膝塗上一點原豆咖啡粉。

15 像切菜那樣將完全晾乾的黏土切成細
絲。

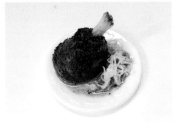

16 將樹脂混入土黃色和褐色壓克力顏料,
並鋪裝在盤面上。

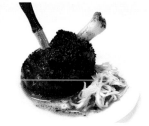

17 完成。

Chapter ... 02

用紙裝飾的

復古簡單生活

Vintage Simple Life

微小卻幸福的復古簡單生活

真正的簡單生活是擁有充裕的時間而不浪費，
選取好的事物，珍惜自己、尊重自己的生活。

一多明妮克・洛羅

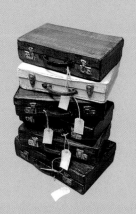

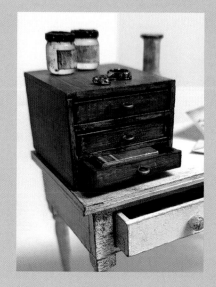

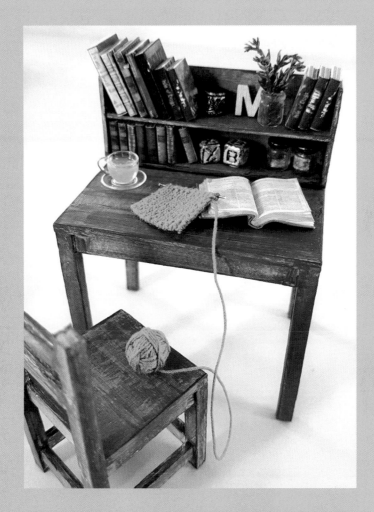

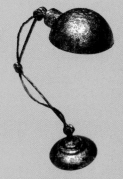

只擁有真正需要的東西，會感受到更多精神上的自由。藉
由紙做的復古迷你模型來感受我內心的自由吧！

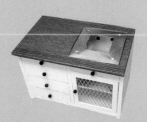

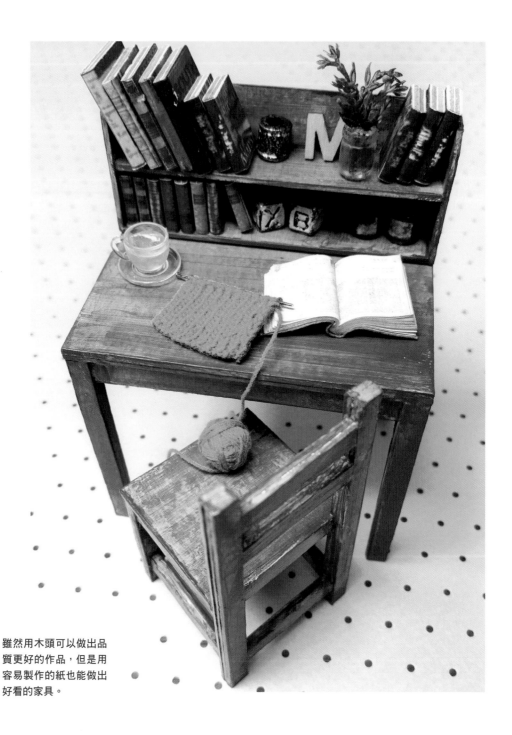

雖然用木頭可以做出品
質更好的作品，但是用
容易製作的紙也能做出
好看的家具。

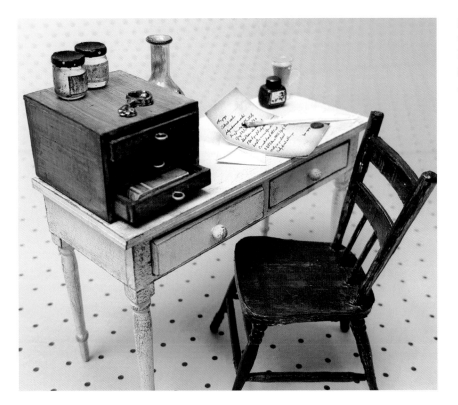

無論是復古風還是現代風，都能按照我想要的做出來。我也好想坐在這種古老的書桌上寫一封信喔！

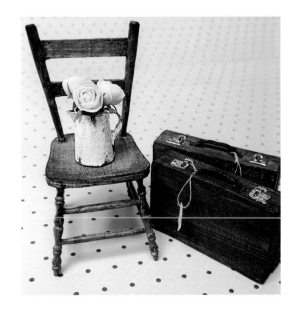

用黏土和紙張做出平時就想擁有的古董椅和復古行李箱，並把它們裝飾得美美的吧！

用紙做成的梯子、書桌、椅子、抽屜，全部都可以用紙製作。只要有紙和剪刀，輕輕鬆鬆就能完成！

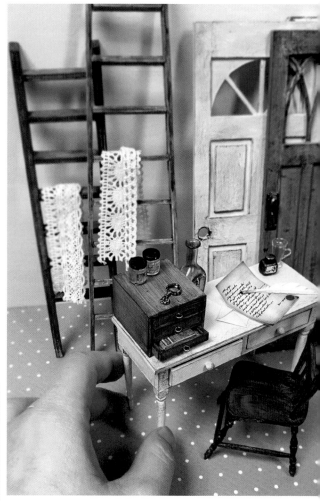

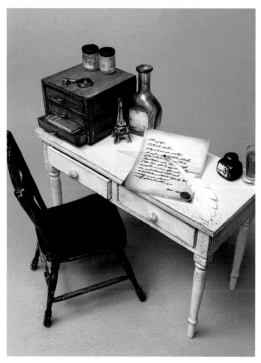

雖然用黏土製作出精緻的食物時，具有很大的樂趣，但是製作紙藝品時，要一一核對尺寸，作品完成之後也會有很大的成就感。

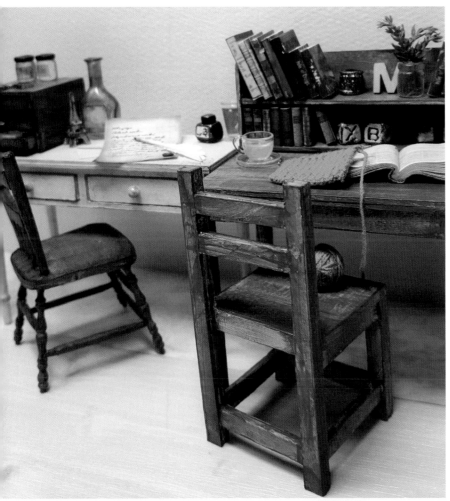

像這樣坐在只屬於我的小小書桌前，寫寫字、打打毛線，看看書、喝杯熱茶，這種悠閒似乎也很美好。

製作完家具之後，製作小道具的樂趣也會油然而生。試著做一本小書及一個小花瓶來裝飾吧！

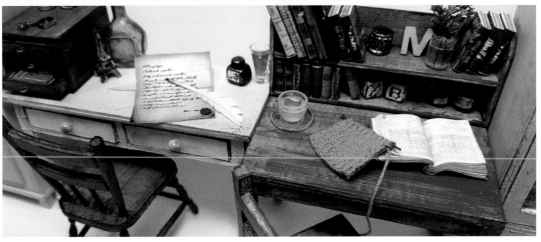

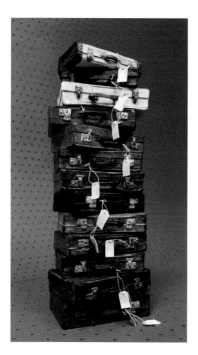

只要看到復古行李箱，就會變得很想去
旅行呢！帥氣地提著一個美麗包包就出
發的旅行！我總是這樣夢想著。

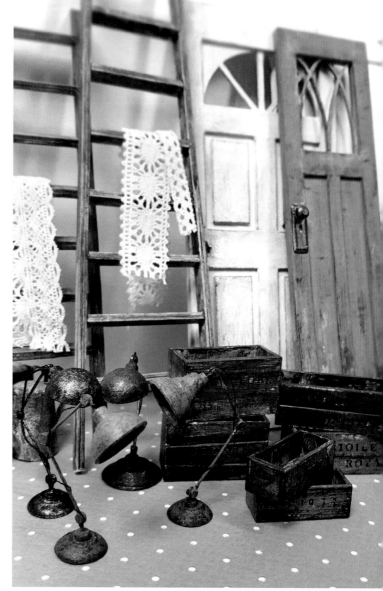

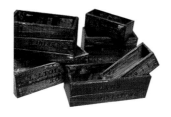

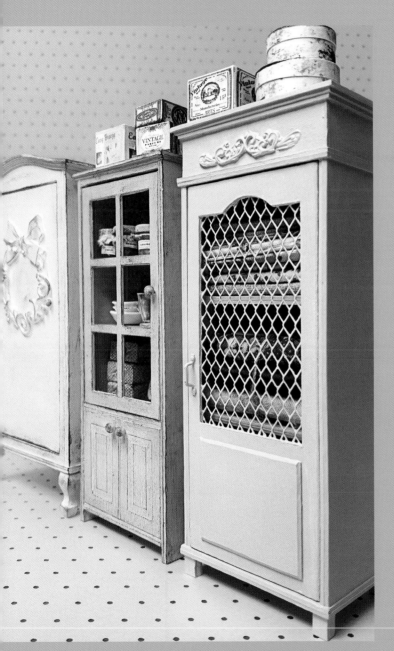

簡練的、老舊的、復古
的櫥櫃可說是女生們的
浪漫。真的好想放在客
廳跟房間喔！

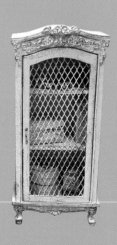

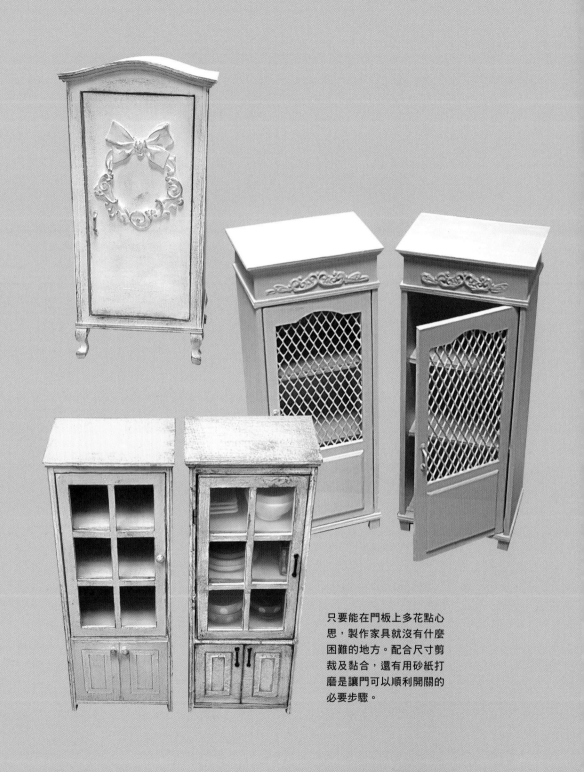

只要能在門板上多花點心思，製作家具就沒有什麼困難的地方。配合尺寸剪裁及黏合，還有用砂紙打磨是讓門可以順利開關的必要步驟。

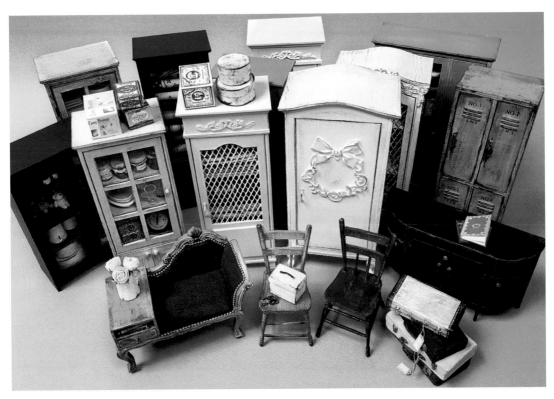

所有的美麗家具大集合！！迷你模型製作過程的樂趣固然很大，但是將做好的作品美美地展示出來，也有很大的樂趣。
請試著裝飾美麗的客廳、溫馨舒適的房間以及想在那裡做美味料理的廚房吧！

書桌・桌上型書架・椅子組合
Desk bookshelf Chair set

即使沒有放上靠枕的舒適感，也會莫名地感到安心的
復古書桌・桌上型書架・椅子組合。

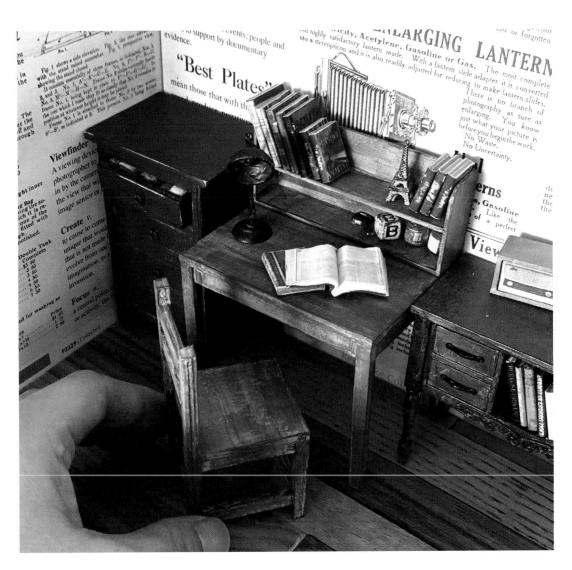

書桌・桌上型書架・椅子組合的製作方法

書桌

a. 75mm　＊55mm　＊2張
b. 64.5mm　＊7mm　＊2張
c. 47mm　＊7mm　＊2張
d. 62mm　＊5mm　＊12張

1 將 a 背對背黏合（將硬紙板黃色的部分黏在一起，可以防止紙張變形）。

2 每三張 d 黏合成一片。

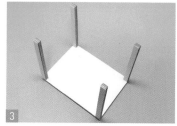

3 將桌腳黏在桌子的四個邊角。

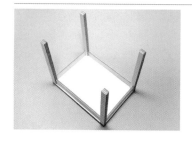

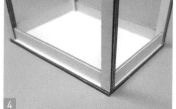

4 將 b 和 c 黏在兩側往內 2mm 處。

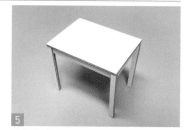

5 書桌完成。

桌上型書架

a. 72mm　＊30mm　＊1張
b. 72mm　＊14mm　＊2張
c. 30mm　＊15mm　＊2張

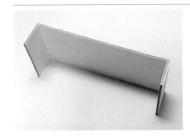

6 將 c 黏在 a 的兩側。

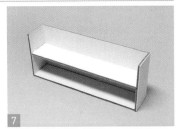

7 將 b 黏在底部和中間。

8 將書架上方的稜角修圓。

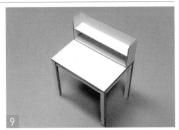

9 書架完成。

椅子

a.	37mm	*34mm	*2張
b.	27mm	*5mm	*10張
c.	30mm	*5mm	*6張
d.	75mm	*5mm	*6張
e.	34mm	*5mm	*6張

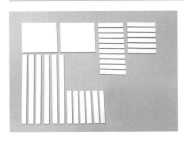

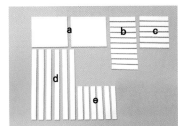

10 將 a 背對背黏合。

11 每三張 e 黏合成一片。

12 黏上椅腳。

13 每三張 d 黏合成一片。

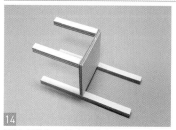

14 將椅座黏在 d 的底部往上 34mm 處。

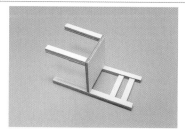

15 每二張 b 黏合成一片,再黏在椅背的位置。

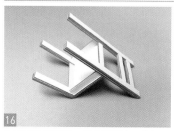

16 在椅座的下緣前、後分別黏上一張 b。在椅座的下緣兩側分別黏上一張 c。

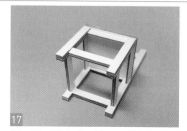

17 每二張 b 黏合成一片,再黏在椅子前後、椅腳往上 5mm 處。每二張 c 黏合成一片,再黏在椅子兩側、椅腳往上 5mm 處。

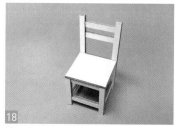

18 椅子完成。

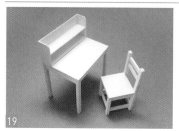

19 用打底劑塗 1～2 次。

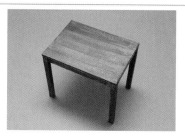

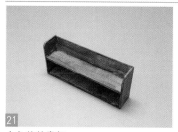

20 將黃色、褐色、古銅色壓克力顏料混合後進行塗色。如果塗太多次,顏色會變得不均勻,請盡量一次塗好。

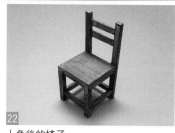

21 上色後的書架。

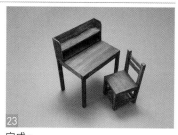

22 上色後的椅子。

23 完成。

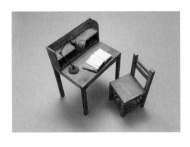
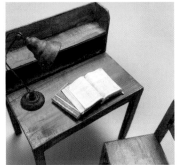

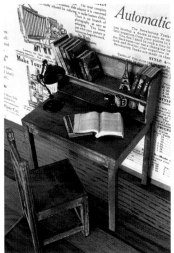
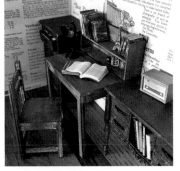
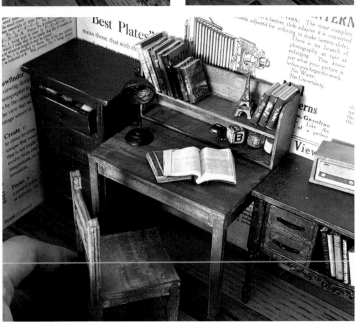
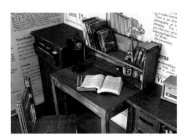

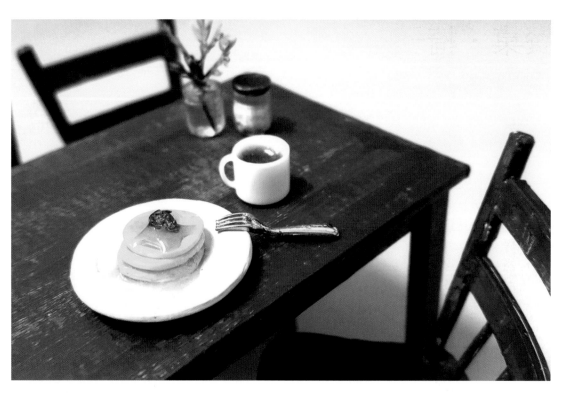

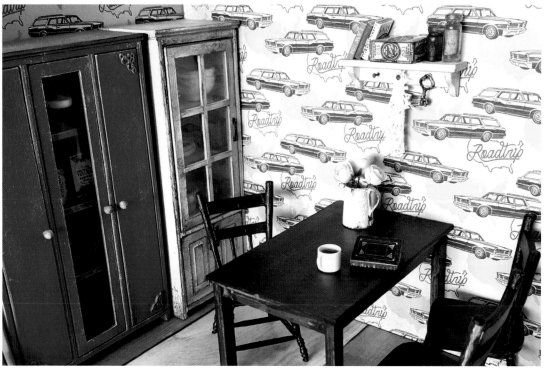

餐桌・椅子組合
Table Chair Set

散發濃濃木製感的廚房餐桌・椅子組合。雖然喝一杯
熱茶也很不錯，但是更適合放上滿桌的菜餚。

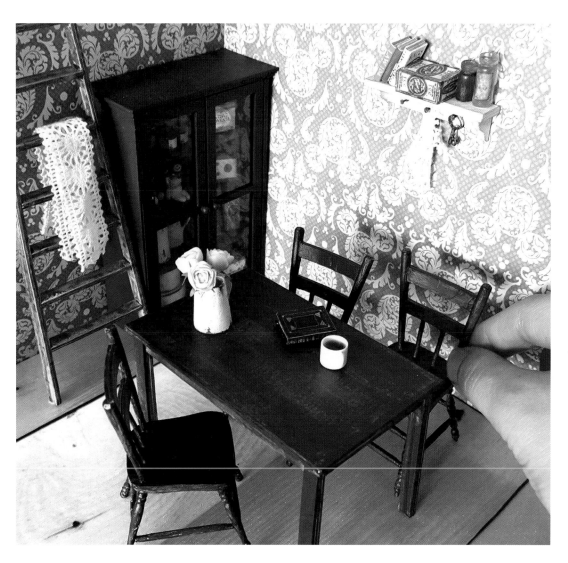

餐桌·椅子組合的製作方法

餐桌

a. 100mm *62mm *2張
b. 62mm *6mm *12張
c. 82.5mm *7mm *2張
d. 50.5mm *7mm *2張

1 將 a 背對背黏合。

2 每三張 b 黏合成一片。

3 在 a 往內 2mm 處畫線。

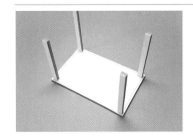

4 桌腳要對齊線條黏合。

5 將 c 黏在往內 1mm 處。

6 將 d 黏在往內 1mm 處。

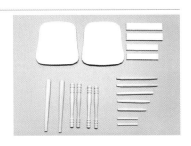

椅子

a.	38mm	*37mm	*2張	g.	35mm	2根
b.	32mm	*6mm	*2張	h.	31mm	1根
c.	28mm	*5mm	*2張	i.	28mm	1根
d.	42mm	2根		j.	24mm	1根
e.	36mm	2根		k.	17mm	2根
f.	34mm	2根				

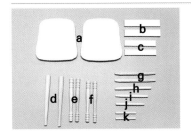

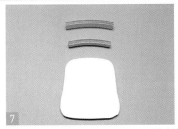

7
將 a 背對背黏合。將 b 和 c 分別背對背黏合後，稍微彎成彎曲狀。

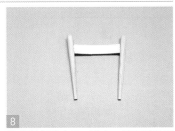

8
將背對背黏合的 b 黏在 d 的頂端往下 6mm 處。

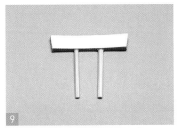

9
將 k 依序黏在背對背黏合的 c 上。

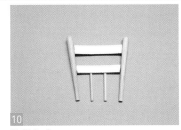

10
椅背完成。

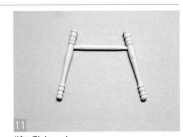

11
將 i 黏在 e 上。

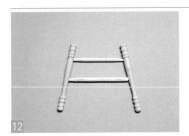

12
再將 h 也黏上去。

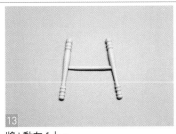

13
將 j 黏在 f 上。

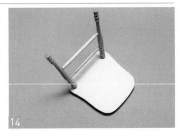

14
將椅子前腳黏在背對背黏合的 a 上。

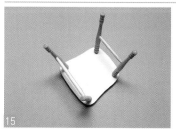

15
將椅子後腳黏到背對背黏合的 a 上。

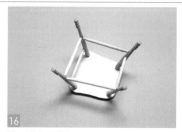

16
將 g 黏在兩側。

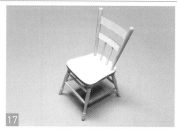

17
黏上椅背後椅子就完成了。

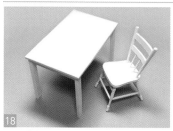

18
用打底劑塗 1～2 次。

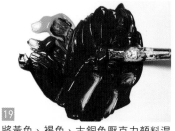

19
將黃色、褐色、古銅色壓克力顏料混合後進行塗色。

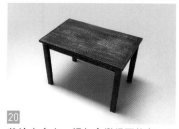

20
若塗太多次，顏色會變得不均勻，因此調好想要的顏色後，一次塗不好，塗完第二次就必須進行收尾。餐桌完成。

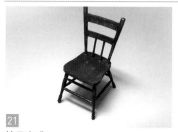

21
椅子完成。

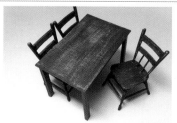

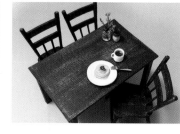

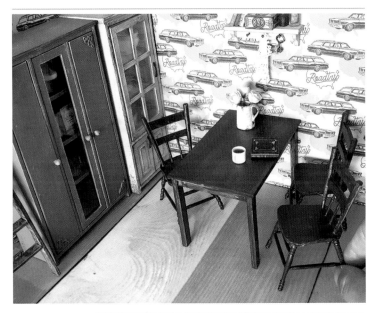

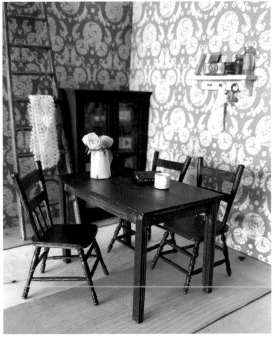

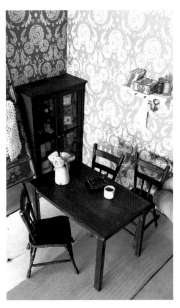

粉紅客廳置物櫃
Pink Living Furniture

粉粉的客廳鐵網置物櫃，非常亮眼吧！
如果能放一個在客廳，氣氛馬上就鮮活了起來。

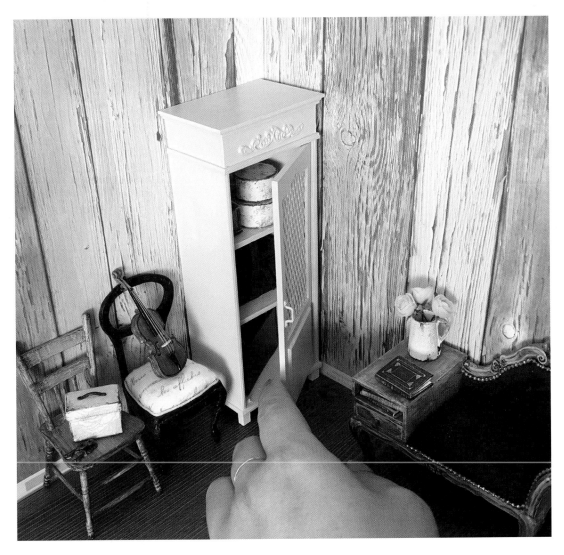

 ## 粉紅客廳置物櫃的製作方法

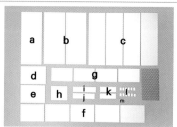

a.	124mm	*51mm	*1張
b.	123mm	*50mm	*2張
c.	124mm	*40mm	*4張
d.	62mm	*43mm	*1張
e.	60mm	*42mm	*1張
f.	58mm	*41mm	*5張
g.	51mm	*32mm	*4張
h.	39mm	*34mm	*1張
i.	56mm	*13mm	*1張
j.	53mm	*13mm	*1張
k.	38.5mm	*13mm	*2張
l.	7mm	*5mm	*12張
m.	5mm	*3mm	*2張

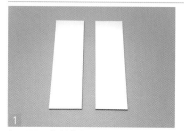

1. 每二張 c 背對背黏合成一片。

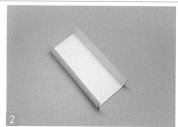

2. 將背對背黏合的 c 黏在 a 上。

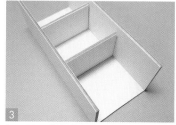

3. 每二張 g 背對背黏合成一片，一片黏在 a 頂端往下 40mm 處，另一片黏在前一片往下的 40mm 處。

4. 將 f 的其中四張每二張背對背黏合成一片。

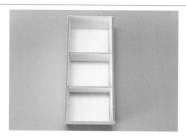

5. 在櫥櫃的頂端和底部分別黏上一片。

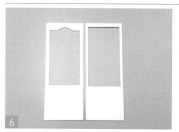

6. 將 b 裁出嵌入鐵網的位置。

7. 背對背黏合成一片。

8. 準備寬 42mm 長 75mm 的鐵網。

9

用木工膠水將鐵網黏上去。

10

將 h 的邊緣削出斜面。用刀刃斜著切或用鑽石銼刀打磨。

11

黏在門板上。

12

利用鑽石銼刀將門的其中一側磨圓。

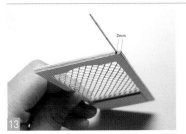

13

磨圓那邊的上下兩端，往內約 2mm 處用粗針或精密手鑽鑽洞。

14

標示門的安裝位置。

15

上下都要鑽洞。

⚒ 粉紅客廳置物櫃的製作方法

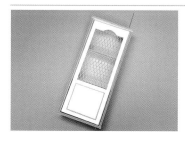

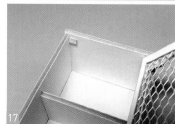

16
插入 9 針後用斜口鉗修剪。

17
將 m 黏在櫥櫃上、下板子與門的接合處。防止門板往內移動。

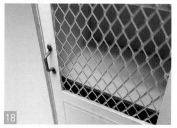

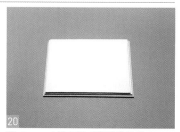

18
黏上 9 針的頭部或現成的把手。

19
將 k（側板）黏在 i（前板）的兩側，接著再黏上 j（後板）。

20
將 d、e、f 依序疊成階梯狀並黏合。

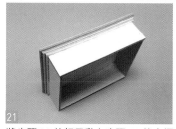

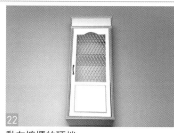

21
將步驟 20 的板子黏在步驟 19 的方框上。

22
黏在櫥櫃的頂端。

23
每三張 l 黏合成一片。

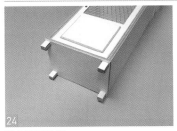

24

黏上櫥櫃的腳。

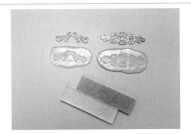

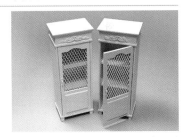

25

利用矽膠取型土做出蛋雕裝飾的模具，將樹脂倒進模具裡，凝固之後再取下來使用。

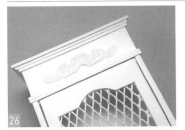

26

黏上裝飾品後，用打底劑塗 1～2 次。

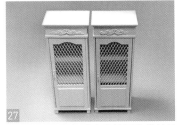

27

塗上想要的顏色（本書使用的顏料是 ALPHA 牌的 910 Jaune Brilliant 色完成的）。

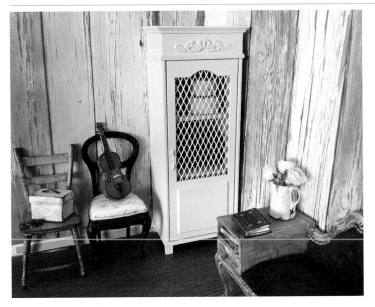

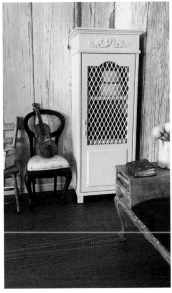

餐具櫃
Receptacle Cabinet

復古餐具櫃＆收納櫃。雖然沒有很時尚，但是卻讓人
覺得是簡樸素雅、實用性極佳的餐具櫃。

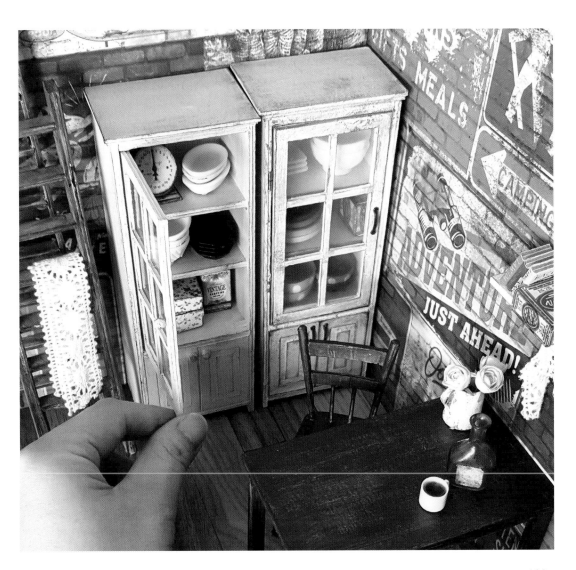

餐具櫃的製作方法

a. 145mm　* 40mm　*4張
b. 145mm　* 49mm　*1張
c. 90mm　* 48mm　*2張

d. 49mm　* 38.5mm　*6張
e. 49mm　*34mm　*4張
f. 49mm　*39.5mm　*2張

g. 56mm　*41mm　*1張
h. 58mm　*42mm　*1張
i. 79mm　* 3mm　*1張

j. 17mm　* 3mm　*4張
k. 5mm　* 3mm　*2張

1 每二張 a 背對背黏合成一片。輕輕在頂端往下 94mm 及 137mm 處劃下刀痕（標示安插隔板的位置）。

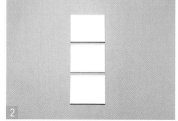

2 每二張 d 背對背黏合成一片。

3 將 a（有刀痕的那面朝內）黏在 b 上。

4 將背對背黏合的 d 黏在距離頂端 94mm 和 137mm 處。

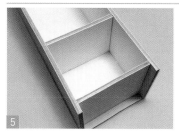

5 將另一片 a 黏上去。

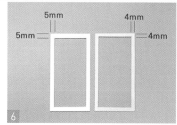

6 將 c 進行裁切。

7

將 i 黏在正中間，再於 i 兩側黏上 j。

8

將黃色的部分互相黏合在一起。

9

每二張 e 背對背黏合成一片。

10

黏上背對背黏合的 e。

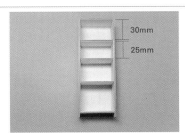

30mm

25mm

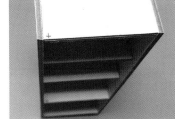

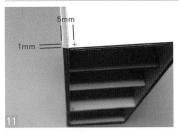

5mm

1mm

11

用精密手鑽或針鑽洞。

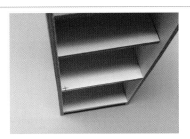

1mm

2.5mm

12

用精密手鑽或針鑽洞。

2mm

13

用精密手鑽或針鑽洞。

14

利用鑽石銼刀將門的其中一側磨圓。

15 將 9 針插入門板底部，並用斜口鉗修剪。

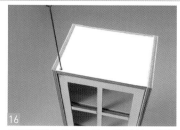

16 門板頂端也插入 9 針，並用斜口鉗修剪。

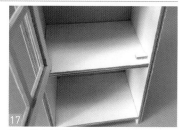

17 將 k 黏在櫥櫃上、下板子與門的接合處。防止門板往內移動。

18 將 f 背對背黏合成一片。中間劃出刀痕並用錐子按壓。

19 劃出刀痕並輕輕把紙張撕開。

20 只剪下珠針的頭部並拿來當作把手。

21 將門黏上去。

22 將 g、h 疊成階梯狀並黏合。

23 黏在餐具櫃的頂端。

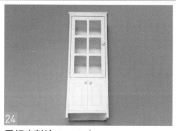

24 用打底劑塗 1 ～ 2 次。

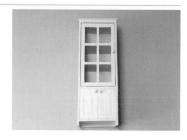

25
塗上想要的顏色。

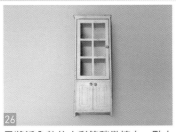

26
用將近全乾的水彩筆稍微擦上一點古銅色,製造出復古的感覺。

27
pvc 膠片裁成寬 39mm ＊長 81mm,並用木工膠水黏在門板上。

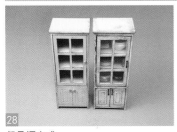

28
餐具櫃完成。

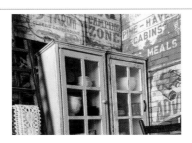

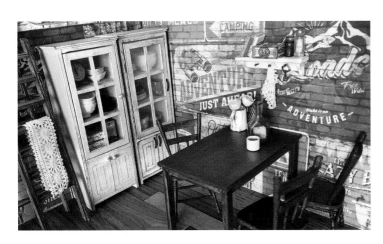

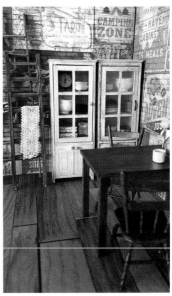

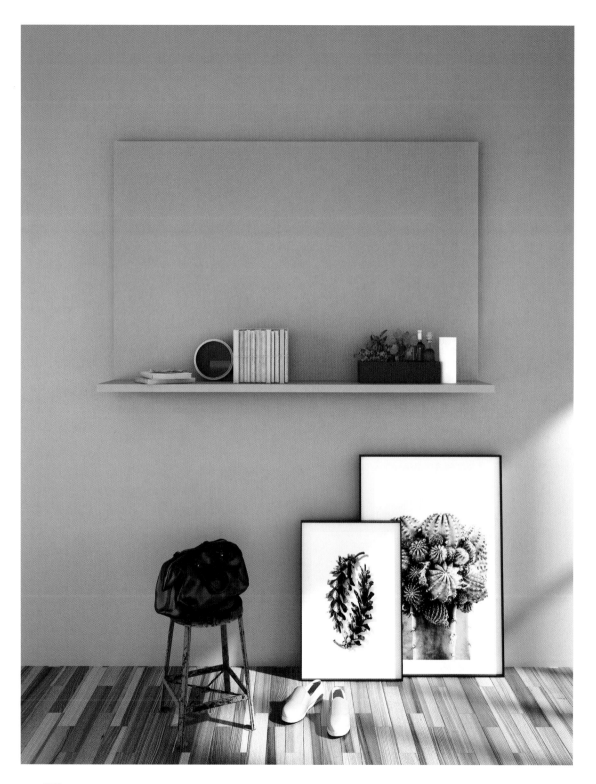

復古簡練的衣櫥
Shabby Chic Closet

復古簡練的白色衣櫥。
時尚的拱形設計與大大的蝴蝶結圖案非常相配。

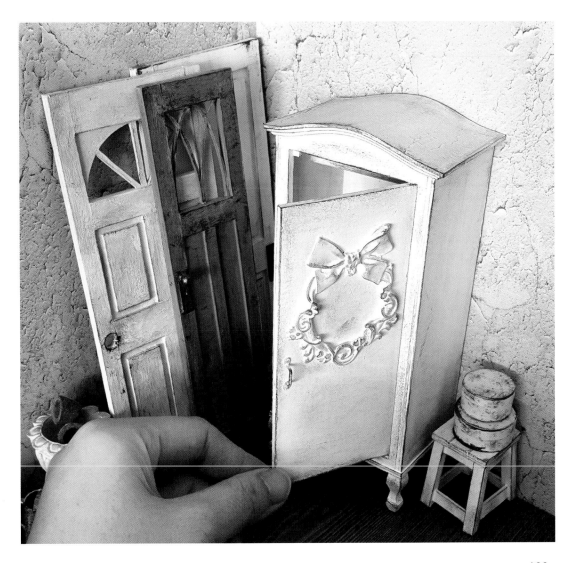

復古簡練衣櫥的製作方法

a. 128mm ＊47mm ＊4張
b. 135mm ＊65mm ＊3張
c. 72mm ＊48mm ＊2張
d. 80mm ＊50mm ＊1張

e. 78mm ＊49mm ＊1張
f. 74mm ＊48mm ＊1張
g. 7mm ＊ 5mm ＊1張

1
每二張 a 背對背黏合成一片。

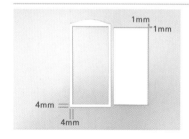

2
只將其中二張 b 背對背黏合成一片。
（前板＝2張，後板＝1張）

3
將步驟 1 的 a（側板）黏在只剩一張
的 b 兩側。

4
將背對背黏合的 b 四周各留 4mm 寬度
後將中間裁下（門框），裁下來的板
子上邊及右邊各裁掉 1mm（門）。

5
利用鑽石銼刀將門的其中一側磨圓。

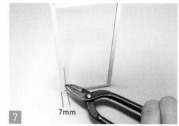

6
用精密手鑽或針鑽洞。

7
門框底部內側用精密手鑽或針鑽洞。

130

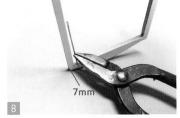

門框頂端內側用精密手鑽或針鑽洞。

9 將9針插入門板頂端，並用斜口鉗修剪。

10 將9針從門框底部插入，並用斜口鉗修剪。

11 將門黏在步驟3上。

12 將g黏在門框頂端的內側（防止門板往內移動）。

13 將c背對背黏合成一片。

14 黏在衣櫥底部。

15 利用圓柱體將d向內彎曲成圓弧形。

16 再利用圓柱體將紙板兩側向外彎曲成圓弧形。

17 d、e、f全都用相同的方法進行彎曲。

18 調整形狀。

🛠 復古簡練衣櫥的製作方法

19
將 d、e、f 黏合。

20
接著黏在衣櫥的頂端。

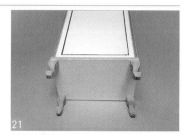
21
黏上衣櫥腳。

22
將矽膠取型土放入熱水中。放置 4～5 分鐘之後，會變成黏黏糊糊的。

23
將矽膠取型土拿出來，再將裝飾品壓印上去。

24
2～3 分鐘之後將裝飾品取下，倒入樹脂（主劑：硬化劑＝ 1：1）並晾乾。

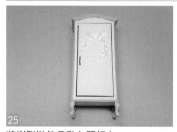
25
將樹脂裝飾品黏在門板上。

26
黏上掛衣桿。

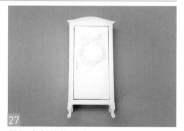
27
用打底劑薄薄地塗 1～2 次。

28
用將近全乾的水彩筆把黑色及藍灰色壓克力顏料混合，再用水彩筆稍微沾一點並咚咚咚地在紙板上敲點幾次。

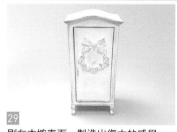
29
刷在衣櫥表面，製造出復古的感覺。

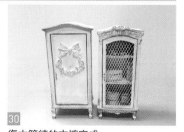
30
復古簡練的衣櫥完成。

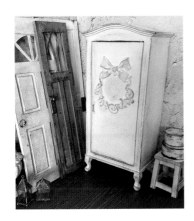

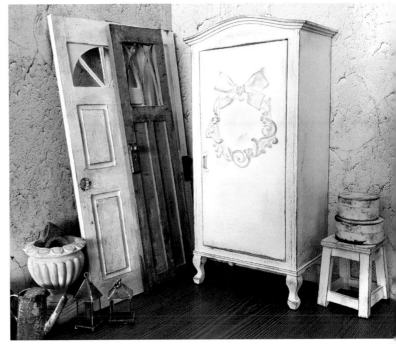

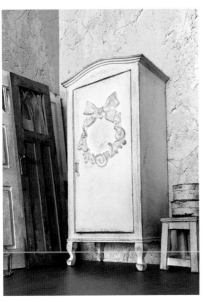

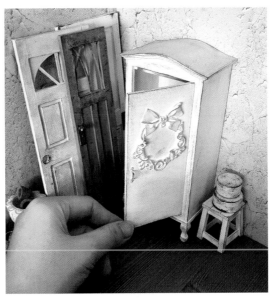

客廳裝飾桌
Living Room Table

放在美麗的展示櫃旁邊並放上檯燈的小桌子，相當可愛吧！
客廳的氣氛好像一下子就鮮活了起來。

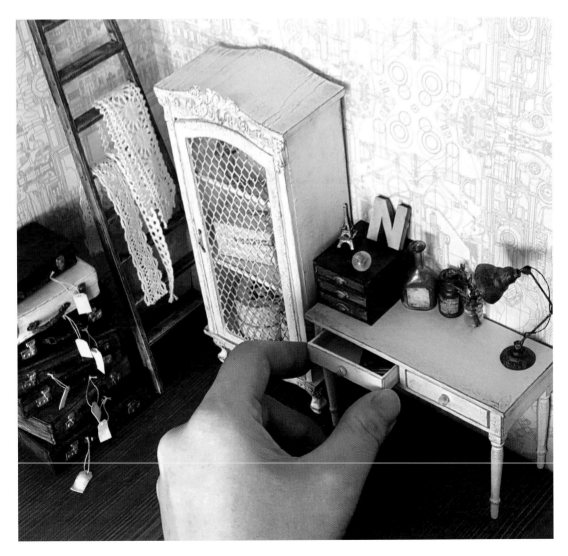

 客廳裝飾桌的製作方法

a.	100mm	*40mm	*2張
b.	94mm	*14mm	*2張
c.	91mm	*14mm	*1張
d.	91mm	*34mm	*1張
e.	35mm	*14mm	*2張
f.	34mm	*10mm	*4張
g.	36.5mm	*33.5mm	*2張
h.	39mm	*9mm	*2張
i.	36.5mm	*9mm	*2張
j.	35mm	*9mm	*4張

1 將 b 裁空後背對背黏合。

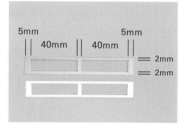

2 將 e 黏在步驟 1 的紙板兩側。

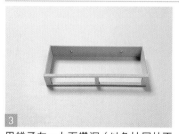

3 用錐子在 c 上面鑽洞（以免抽屜拉不出來）。

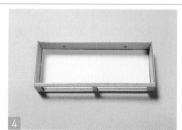

4 將 d 黏上去。

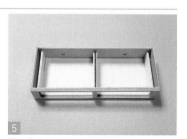

5 將 f 黏在抽屜安插的位置。

6 將 a 背對背黏合。

7 將背對背黏合的 a 黏上去。

8 將 j 黏在 h 的兩側。

9　再將 i 黏上去。

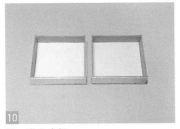

10　將 g 黏在底部。

11　將木頭桌腳過長的部分裁掉（裁成48mm）。

12　如果是裁切木頭，用線鋸會比用刀還方便。

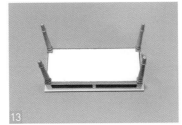

13　桌腳用木工膠水黏合。

14　將珠針長度剪成約 2mm，並留著頭部當作把手。

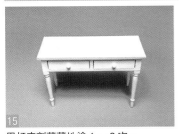

15　用打底劑薄薄地塗 1～2 次。

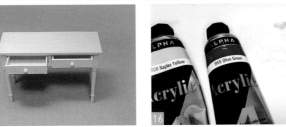

16　塗上想要的顏色（白色＋那不勒斯黃＋橄欖綠）。

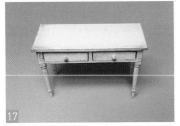

17　用將近全乾的水彩筆把褐色及古銅色壓克力顏料混合，再用水彩筆稍微沾一點並咚咚咚地在紙板上敲點幾次。擦塗在桌子表面，製造出復古的感覺。

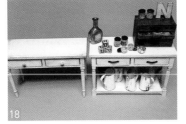

18　裝飾桌完成。

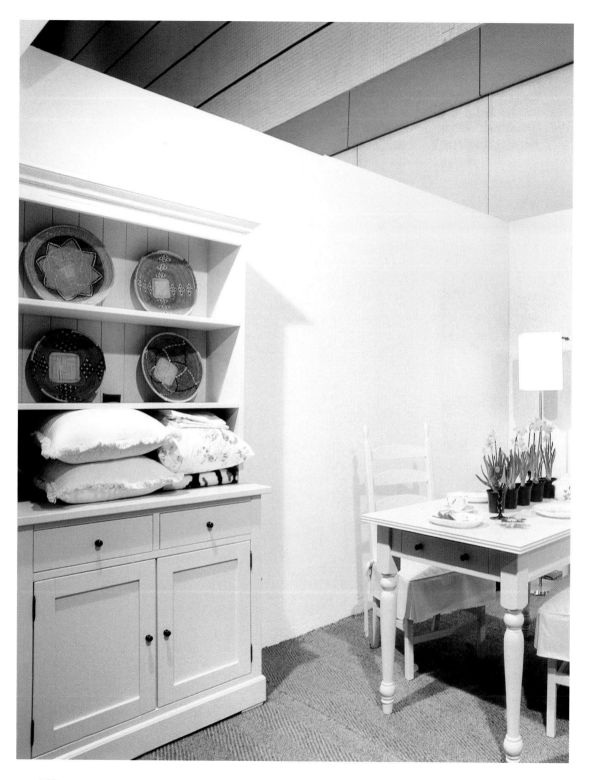

廚房中島櫃 ＆ 烹調用具
Island Table & cooking Tool

不僅可以擴增收納空間，還可以有效運用空間的廚房中島櫃。
製作成具備流理檯的型式，更能增添實用性喔！
那麼，一起來做料理吧！

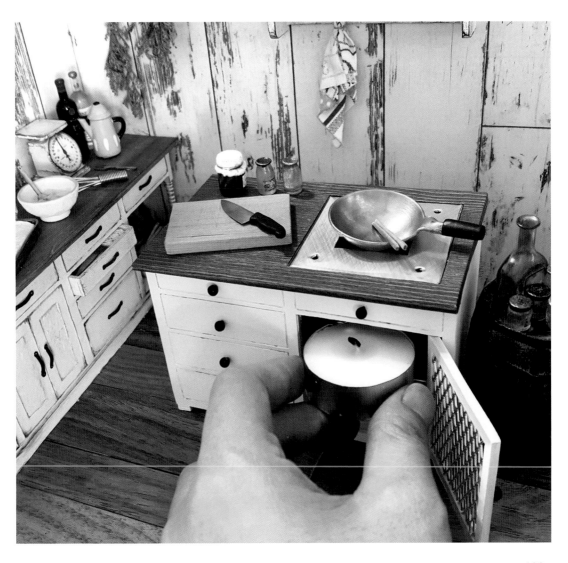

廚房中島櫃 & 烹調用具的製作方法

a. 112mm　*70mm　*4張
b. 107mm　*70mm　*1張
c. 107mm　*54mm　*1張

d. 70mm　*55mm　*4張
e. 50mm　*40mm　*2張
f. 47mm　*40mm　*1張

g. 49mm　*47mm　*1張
h. 54mm　*29mm　*1張
i. 58mm　*5mm　*4張

1 準備用來調味的量匙、咖啡匙或叉子等，利用尖嘴鉗剪斷（請注意使用尖嘴鉗時，一定要戴手套）。

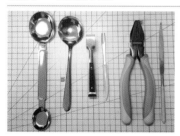

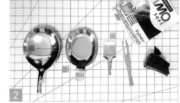

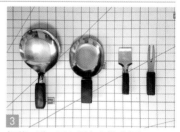

2 準備好黑色軟陶。

3 揉薄一點，再包覆上去做成握把。

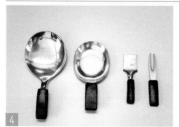

4 放進烤箱裡烘烤（先以 110 度烘烤 15 分鐘，確認可以後再多烘 10 分鐘）。

5 準備易開鋁罐，用剪刀將鋁罐剪開並展開（請注意要戴手套）。

用原子筆按照尺寸描繪。

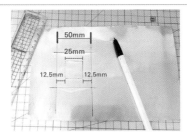

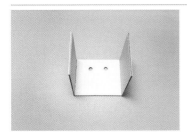

用剪刀剪裁（請注意要戴手套）。

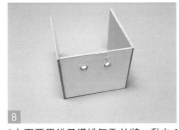

8 f上面要用錐子鑽排氣孔並將 e 黏在 f
兩側（為了讓蠟燭可以順利燃燒）。

9 將 g 黏在底部。

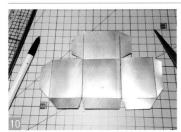

10 將鋁片剪裁好。

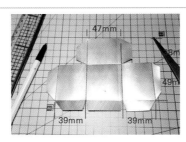

11 鋁片上也要鑽排氣孔。

12 用鋁片將紙板包覆後，再用膠帶固定。

13 鋁板桌面也要鑽排氣孔。

廚房中島櫃&烹調用具的製作方法

14 將鋁板桌面包覆上去後，用膠帶固定。

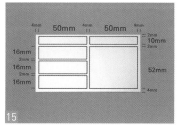

15 準備一張 a。

16 劃上刀痕。

17 用錐子或尖銳的工具將刀痕的地方再刻劃一次。

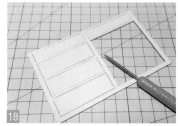

18 只將門板的部分裁下。

19 將另外一張 a 只裁下門板的部分。

20 將兩張裁下的門板上邊和右邊都各裁掉 1mm。

21 分別裁掉中間嵌入鐵網的區域。

22 背對背黏合。

23 利用鑽石銼刀將門的其中一側磨圓。

24 用粗針或精密手鑽在門磨圓的那一側上、下端往內 2mm 處鑽洞。

在門框頂端內側鑽洞。

門框底部也一樣要鑽洞。

27 將9針插入門板頂端，並用斜口鉗修剪。

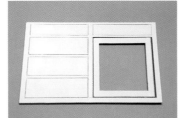

28 將門板嵌入後，從底部插入9針，並用斜口鉗修剪。

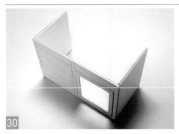

每二張 d 背對背黏合成一片。

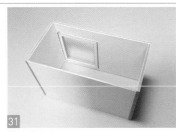

30 黏在兩側。

將 b 黏上去。

將剩餘的兩張 a 背對背黏合成一片，裁出嵌入鋁板桌面的空間。

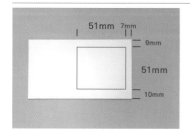

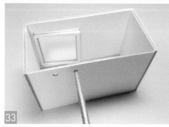

33 鑽排氣孔。

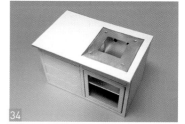

34 嵌入步驟 14 的鋁板桌面並黏合。

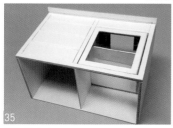

35 將 h 黏上去。

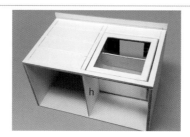

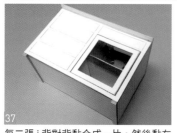

36 將 c 黏於底部。

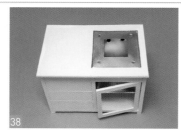

37 每二張 i 背對背黏合成一片，然後黏在底部兩側。

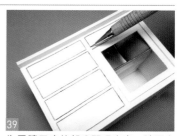

38 用打底劑塗 1～2 次。

39 為了讓刀痕的部分顯現出來，請用自動鉛筆或細原子筆沿著線條劃。

40 塗上想要的顏色（白色＋那不勒斯黃）。

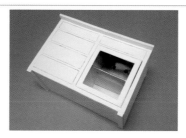

41 將珠針的頭部塗成黑色。

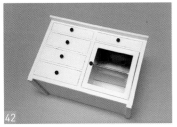

42

將珠針長度剪成約 2mm，並留著頭部
當作把手。

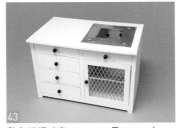

43

黏上鐵網（寬 40mm ＊長 42mm）。

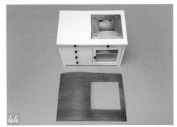

44

準備長 118mm ＊寬 86mm 的木紋壁
紙。

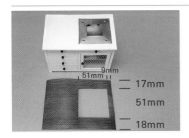

9mm
51mm
17mm
51mm
18mm

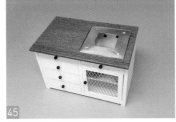

45

蠟燭廚房中島櫃完成。

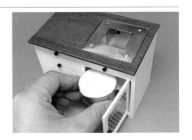

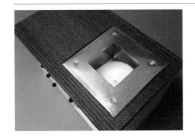

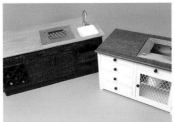

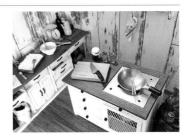

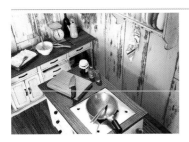

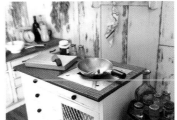

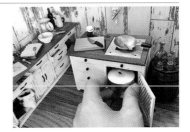

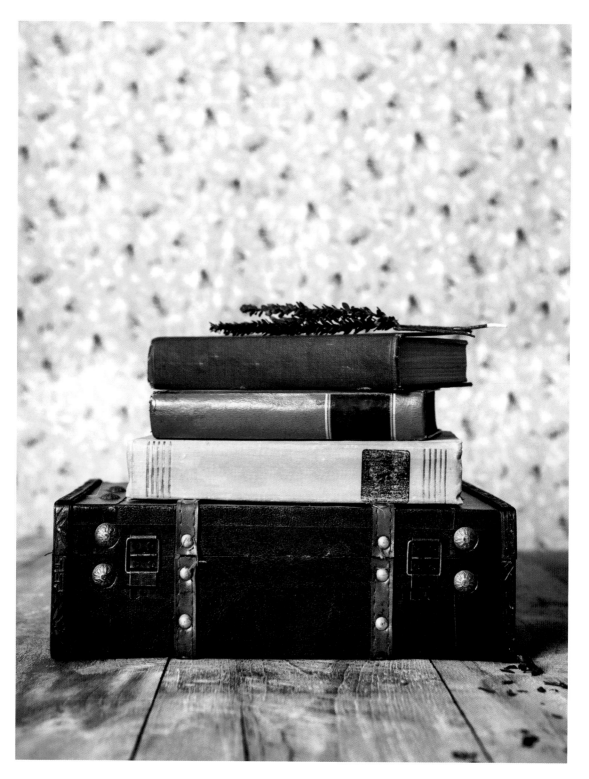

復古桌上抽屜櫃
Vintage Filing Cabinet

感覺很復古的老舊抽屜＆抽屜櫃。
由於把手也呈現出鐵製的模樣，感覺更復古了。

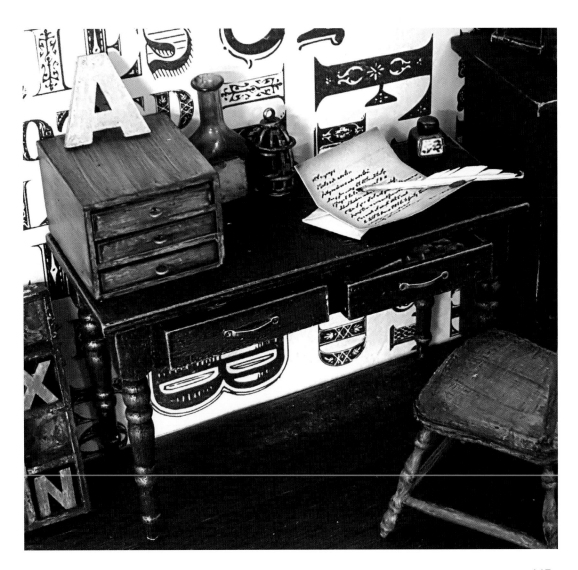

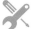 # 復古桌上抽屜櫃的製作方法

a. 28.5mm　*31.5mm　*1張
b. 20.5mm　*31.5mm　*2張
c. 26mm　　*20mm　　*1張
d. 26mm　　*30mm　　*3張
e. 27mm　　*22.5mm　*3張
f. 25mm　　*4.5mm　　*3張
g. 28.5mm　*4.5mm　　*6張
h. 22.5mm　*4.5mm　　*3張

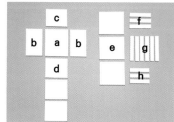

將 b 黏在 a 的兩側。

剪兩張高度為 5.5mm 的紙條，並放在兩側（方便將紙板黏在正確的位置上）。

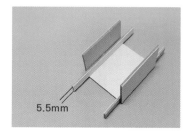

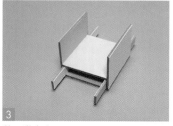

將 d 黏上去。

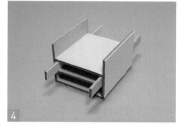

先放上高度為 5.5mm 的紙條，再將 d 黏上去。

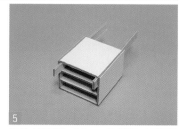

先放上高度為 5.5mm 的紙條，再將最後一張 d 黏上去。

用錐子在 c 上面鑽洞（以免抽屜拉不出來）。

將 c 黏上去。

將 g 黏在 f 的兩側。

9 再將 h 黏上去。

10 將 e 黏在底部。

11 複製出三個抽屜。

12 用打底劑薄薄地塗 1～2 次。

13 塗上想要的顏色（黃色＋古銅色）。

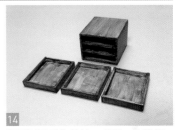

14 盡量不要重複塗抹，必須一次塗好，顏色才不會不均勻。

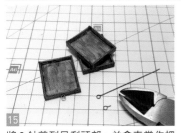

15 將 9 針剪到只剩頭部，並拿來當作把手。

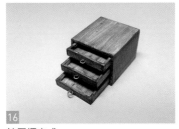

16 抽屜櫃完成。

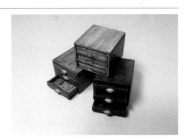

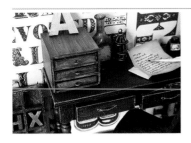

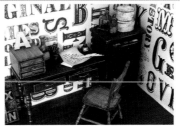

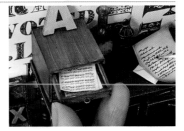

復古行李箱
Vintage Suitcase

來！準備好出發去旅行了嗎？想提著一只好看的行李箱去旅行。
也非常適合綁上復古的標籤喔！

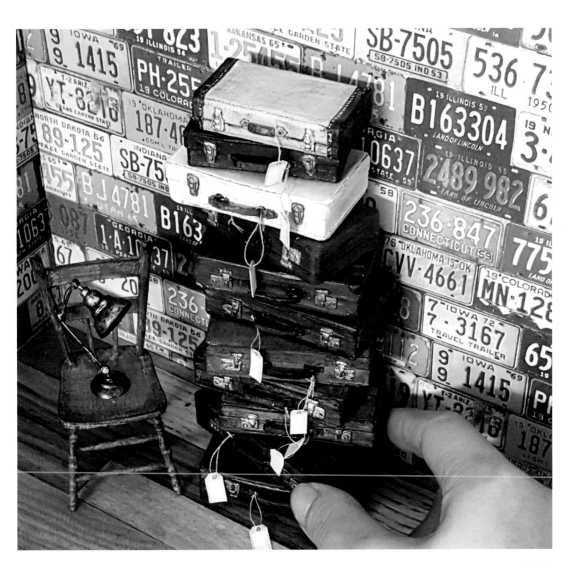

✂ 復古行李箱的製作方法

a. 53mm　　*31mm　　*1張
b. 53mm　　*31mm　　*1張

c. 53mm　　*10mm　　*2張
d. 28.5mm　*10mm　　*2張

 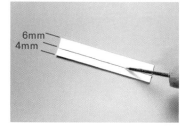 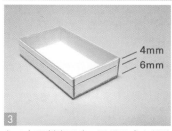

1
在 c 上面劃出刀痕，用錐子或尖銳的
工具將刀痕的地方再刻劃一次。

2
黏在 b 的兩側。

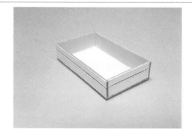

3
在 d 上面劃出刀痕，用錐子或尖銳的
工具將刀痕的地方再刻劃一次。黏在
步驟 2 的其餘兩側。

4
將 a 黏上去。

5
將雙面膠黏在厚圖畫紙上，然後用厚
圖畫紙包覆箱子的上半部。

6
盡可能將 MODENA 黏土擀到最薄。

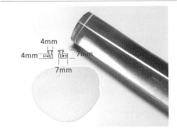

等黏土稍微變硬之後，按照底下的圖案進行裁切。

製作行李箱鎖扣的下半部。

製作行李箱鎖扣的上半部。

用膠水黏合。

用（細孔徑）自動鉛筆鑽洞。

將黏土揉成很小的球體。

裝飾在鎖扣上。

用矽膠取型土做成模具。

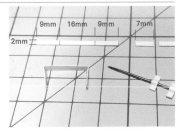

將樹脂倒入模具並晾乾。用銀色顏料上色。

將雙面膠黏在厚圖畫紙上，然後進行裁剪。

⚒ 復古行李箱的製作方法

17 利用做假花的鐵絲或很好彎曲的針,製作把手的鐵環。

18 將鐵環穿到步驟 16 中剪裁好的紙把手上。

19 將黃色、褐色、古銅色壓克力顏料混合後進行塗色。

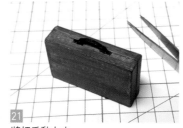
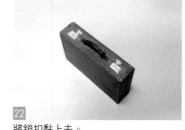

20 用褐色、古銅色壓克力顏料替把手塗色。

21 將把手黏上去。

22 將鎖扣黏上去。

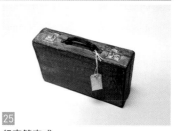

23 用將近全乾的水彩筆把黑色及古銅色壓克力顏料混合,再用水彩筆稍微沾一點並咚咚咚地在紙板上敲點幾次。

24 擦塗在箱子表面,製造出復古的感覺。

25 行李箱完成。

154

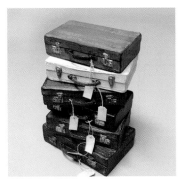
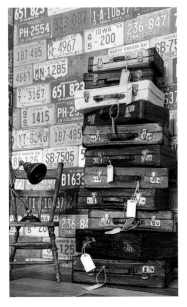
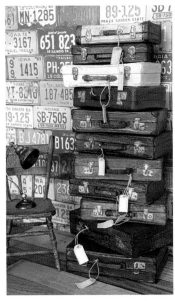
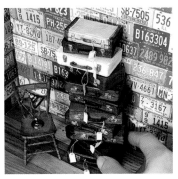
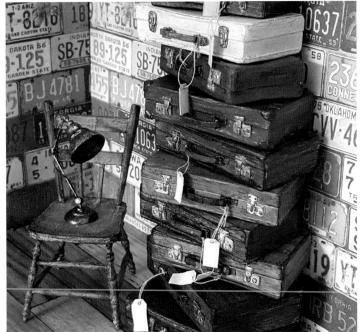

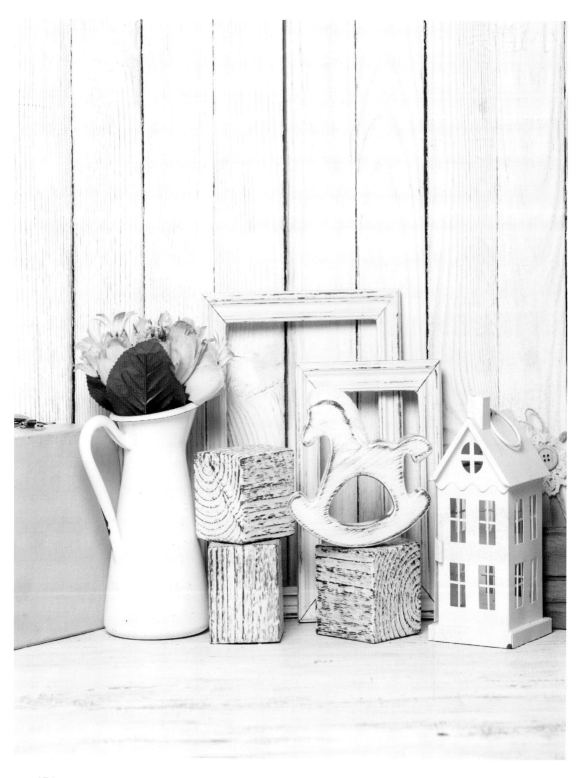

小道具
Small Tools

準備好美味的食物和好看的家具了嗎？那麼也試著製作一個小道具吧！一本小小的書也好、一個小小的花瓶也好，搭配合適的小道具，做出完成度更高的作品。

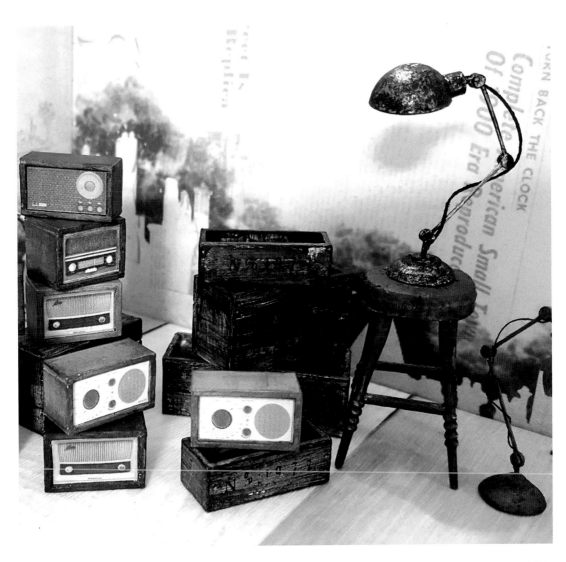

 ## 檯燈的製作方法

1 用錐子在類似飯碗的凹面碗盤上鑽洞。

2 用鑽石銼刀將不需要的部分磨掉。

3 用黏土填滿扁平的盤子（檯燈的底座）並以膠水黏合（避免檯燈傾倒）。

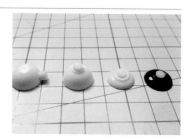

4 利用壓髮器準備好直徑約為 4mm、2.5mm 的圓條黏土。

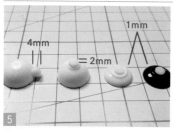

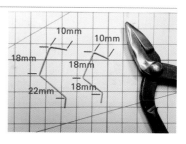

5 將黏土切成長約 4mm、2mm、1mm 後黏在碗盤上。

6 將（長度大約 60mm）鐵絲彎曲。

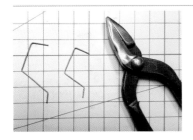

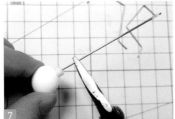

將黏在碗盤上的黏土鑽洞。

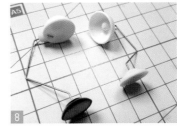

插上鐵絲並用膠水黏合。

將黏土切成數小塊備用。

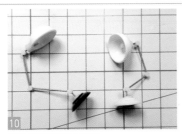

黏在鐵絲關節的兩側。

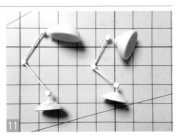

塗上打底劑。

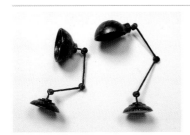

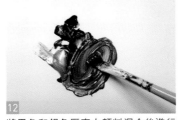

將黑色和銀色壓克力顏料混合後進行塗色。

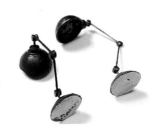

將藍色系和黑色壓克力顏料混合後進行塗色。

整體稍微塗上一層銀色顏料。

 # 檯燈的製作方法

15 為了製造出復古的感覺,要用將近全乾的水彩筆把黑色及灰色壓克力顏料混合,再用水彩筆稍微沾一點並咚咚咚地在紙板上敲點幾次。

16 將粗線塗上黑色顏料。

17 在檯燈上繞個 1～2 圈後黏合。

18 檯燈完成。

🔧 小箱子的製作方法

a.	45mm	*15mm	*2張
b.	15mm	*15mm	*2張
c.	42.5mm	*15mm	*1張

a.	35mm	*20mm	*2張
b.	20mm	*15mm	*2張
c.	32.5mm	*15mm	*1張

a.	30mm	*10mm	*2張
b.	10mm	*10mm	*2張
c.	27.5mm	*10mm	*1張

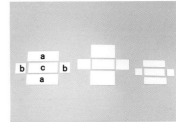

1 在 a 上面劃出刀痕。

2 用錐子或尖銳的工具將刀痕的地方再刻劃一次。

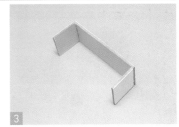

3 將 b 黏上去。

4 將另一張 a 黏上去。

5 將 c 黏在底部。

6 塗上打底劑。

7 將黃色、褐色、古銅色壓克力顏料混合後進行塗色。

8 印上文字轉印貼紙。

9 小箱子完成。

收音機的製作方法

a. 19mm　*15mm　*2張
b. 15mm　*12mm　*2張
c. 16.5mm　*12mm　*2張

a. 21.5mm　*12mm　*2張
b. 12mm　*11mm　*2張
c. 19mm　*11mm　*2張

a. 22mm　*10mm　*2張
b. 10mm　*10mm　*2張
c. 19.5mm　*10mm　*2張

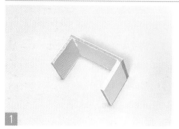

1
將 b 黏在 a 的兩側。

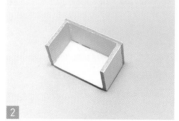

2
將其中一張 c 黏在背面。

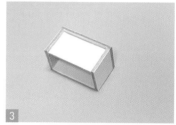

3
將另一張 c 黏在往內 1.5mm 處。

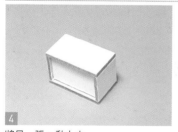

4
將另一張 a 黏上去。

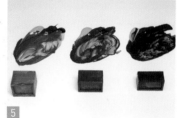

5
將黃色、褐色、古銅色壓克力顏料混合後進行塗色。

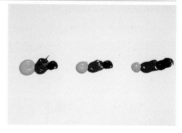

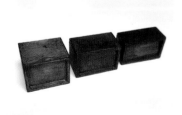

6
用將近全乾的水彩筆把黑色及灰色壓克力顏料混合,再用水彩筆稍微沾一點並咚咚咚地在紙板上敲幾次。擦塗在收音機表面,製造出復古的感覺。

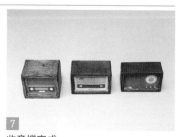

7
收音機完成。

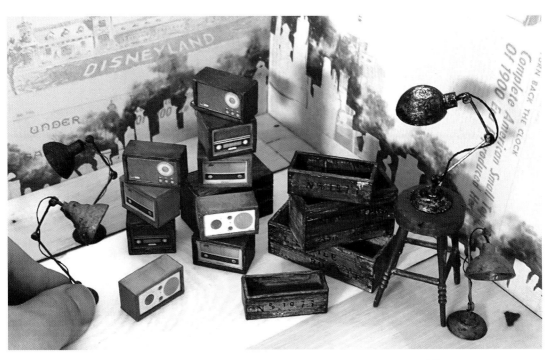

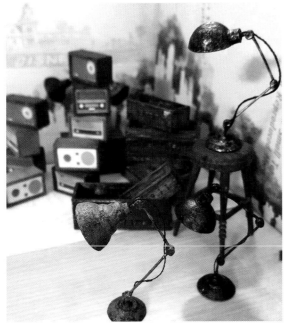

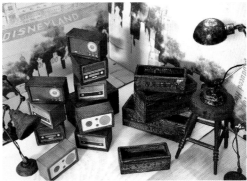

製作模型的材料

MODENA 黏土

製作迷你模型及黏土
食物時使用的樹脂黏
土。

軟陶

放在烤箱裡烘烤後使
用的黏土，做出來的
作品很堅硬，不會變
形、變色，可用來製
作各式各樣的飾品或
小道具。

木工膠水

黏著力極佳，乾掉之
後又會變成透明的，
能將收尾處理得乾淨
俐落。

黏土工具五入組

用來切黏土或將黏土
製作成各種模樣的工
具。

矽膠筆

因為是矽膠的材質，
所以黏土不會黏在上
面，用來修整黏土很
方便。

亮光漆

黏土食物或家具等製
作完成後，最後塗上
的亮光劑。

樹脂

將主劑與硬化劑以
1：1 的比例混合
後使用，用來製作
迷你食物的湯或各
種液狀表面。

擀麵棍

用來將黏土擀成
薄片。

鑽石銼刀

用來將表面修整
光滑或將稜角磨
平。

壓克力顏料

斜口鉗

用來裁剪鐵絲或
9 針等的工具。

尖嘴鉗

用來彎曲 9 針或
金屬。

菜瓜布

用來將黏土表面
變粗糙。

美工刀　水彩筆　尺

國家圖書館出版品預行編目 (CIP) 資料

享受製作黏土美食 & 復古紙家具的樂趣：myongs 的迷
你模型 / 張美英著；陳采宜翻譯. -- 新北市：北星圖書，
2019.01
　　面；　公分
　ISBN 978-986-97123-0-9 (平裝)

　1. 泥工遊玩　2. 黏土

999.6　　　　　　　　　　　　　　　107019921

享受製作黏土美食 & 復古紙家具的樂趣
myongs 的迷你模型

作　　者 / 張美英
翻　　譯 / 陳采宜
發 行 人 / 陳偉祥
出　　版 / 北星圖書事業股份有限公司
地　　址 / 234 新北市永和區中正路 458 號 B1
電　　話 / 886-2-29229000
傳　　真 / 886-2-29229041
網　　址 / www.nsbooks.com.tw
E－MAIL / nsbook@nsbooks.com.tw
劃撥帳戶 / 北星文化事業有限公司
劃撥帳號 / 50042987
製版印刷 / 皇甫彩藝印刷股份有限公司
出 版 日 / 2019 年 1 月
I S B N / 978-986-97123-0-9
定　　價 / 450 元